大展好書　好書大展
品嘗好書　冠群可期

休閒娛樂 36

社交小魔術

亞 北 主編

大展
出版社有限公司

目　錄

社交小魔術 4

一　硬幣驚現女孩包中

這是一個逗女孩開心的小魔術。你可以讓一枚硬幣在你手中消失，然後讓它出現在女孩的手提包裡。

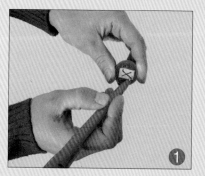

1　表演者在一枚硬幣上貼一小塊膠布，並在膠布上畫一個叉。

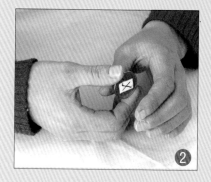

2　將這枚硬幣放在左手中，握住。

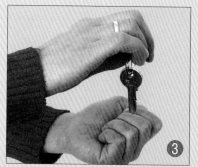

3　掏出鑰匙串在左手上晃動幾下。

4 張開左拳，硬幣消失了。

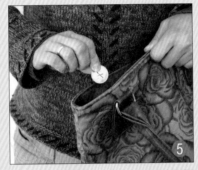

5 請觀眾打開自己的手提包，那枚做了記號的硬幣竟然出現在觀眾的手提包裡。

秘　密

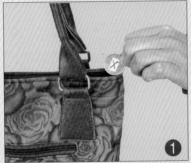

1 事先將一枚畫叉的硬幣塞進觀眾的手提包。這其實是件很容易的事，在朋友聚會的時候你有的是機會。

2 表演時硬幣並沒有真的放進左手。現在我們將這個手法分解成幾個步驟。首先，右手手心朝上，拇指和食指拿住硬幣。

3 左手去抓右手中的硬幣，中指碰在硬幣上。

4 左手將硬幣碰落到右手心並完成抓的動作。

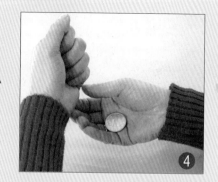

5 右手自然垂下，並借拿鑰匙串的機會將硬幣放進口袋。

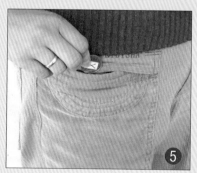

 提 示

　　左手完成抓握硬幣的動作後，右手自然垂下，你的眼睛要始終看著自己的左手，彷彿手中真的有硬幣一樣。

二　硬幣變臉的妙招

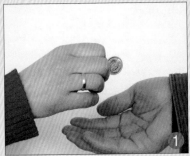

請別人握住一枚 2 分硬幣，當他張開手時，2 分硬幣已經變成了 5 角，對方一定會驚得半天合不上嘴。

（可改換其他硬幣）

1　表演者拿出一枚 2 分的硬幣，請觀眾伸出手來並對他說：「我們比比看誰的動作快。我讓這個硬幣落到你手上，然後用另一隻手把它搶回來，為了不讓我搶到，你接到硬幣後要立即握住。」

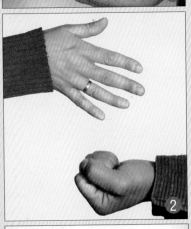

2　表演者手一鬆，2 分的硬幣落到了觀眾手上，觀眾立即握住。

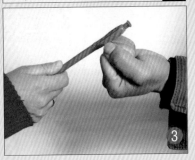

3　「真夠快的！」表演者贊嘆道。「現在請你繼續握緊它。」說著從口袋裡掏出一支圓珠筆在觀眾手上輕輕地敲了幾下。

4 請觀眾張開手，2分的硬幣變成了5角的。

秘 密

1 在2分的硬幣上用膠布粘一根線，線的另一端貼在右手食指根部至拇指根部之間，線的長度以硬幣落下來不露出為宜。

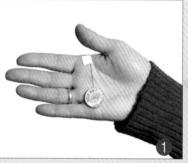

2 右手食指和拇指捏住2分的硬幣，手心藏著5角的硬幣。

3 右手鬆開，讓5角的硬幣落入觀眾手中。觀眾唯恐你把硬幣搶回去，因此不等細看就會立即握住。

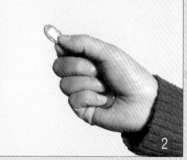

4 右手借掏圓珠筆之機，將5角的硬幣扯下來放進口袋。

提 示

注意不要讓兩枚硬幣碰響。

三　硬幣瞬間升值

這是一個有趣的手法魔術，練 10 分鐘就能表演了。

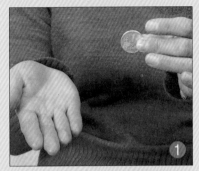

1　表演者左手捏著一枚 1 角的硬幣向觀眾展示，同時向觀眾交代右手。

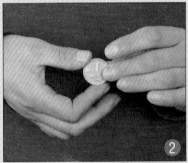

2　左手將 1 角的硬幣交到右手。

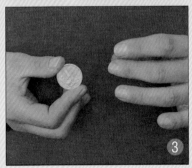

3　雙手分開。

4 雙手靠攏，左手再次捏住1角的硬幣。

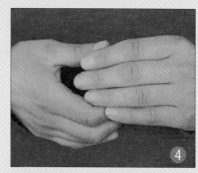

5 雙手分開，1角的硬幣已經變成了1元的硬幣。

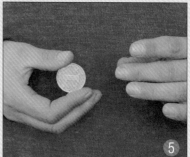

6 向觀眾交代左手，沒有任何機關。

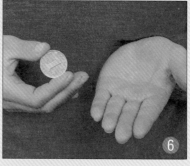

秘　密

1 左手用拇指和中指的指尖捏著1角的硬幣，同時拇指與中指間還卡著一枚1元的硬幣。左手將1角的硬幣交到右手。右手掌心朝上，四指併攏，拇指與食指卡住硬幣。

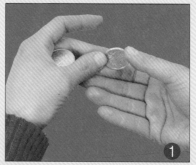

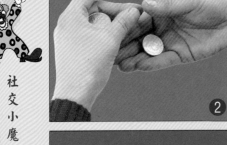

2 雙手再次靠攏時，左手拇指與中指做一個捏硬幣的動作，實際發生的動作是左手拇指暗中將1角的硬幣推落到右手掌心。

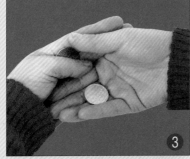

3 緊接著左手拇指往下撥動，使1元硬幣豎立。

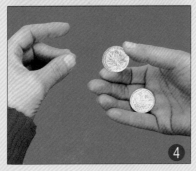

4 右手拇指與食指卡住1元的硬幣，左手離開。

 提 示

1. 左手的高度要與觀眾的視線基本一致。
2. 表演時動作要流暢、清晰。

四　有趣的紙條互換

把一張白紙條放在一張紅紙條下面，你可以在不知不覺中使它們互換位置。如果用這個魔術與朋友開個玩笑，一定會讓他以為自己的記性太差。

1　表演者拿出一紅一白兩張紙條，將白紙條橫放在桌上，再將紅紙條放在白紙條上面，兩張紙條相疊成直角。

2　表演者從直角處開始，把兩張紙條捲起來。

3　兩張紙條快捲到頭時，表演者請觀眾按住紅紙條，同時對觀眾說：「記好了，紅的在下面。」觀眾立刻糾正說：「不對，是白的在下面。」

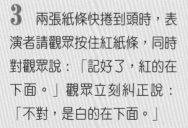

4 「是嗎?那我們來看看到底誰在下面。」表演者將紙條展開,果然是紅紙條在下面。

秘 密

在捲紙條時,把白紙條捲得比紅紙條快一點,當白紙條捲到頭時,紅紙條還沒有捲完,這時你可以在左手的掩蓋下把白紙條翻過來。紙條展開後,上下位置就變了。

將這個角翻轉一周

提 示

請觀眾按住紅紙條是必須的,這樣可以把他的注意力引開,從而忽略你左手的動作。

五 硬幣穿桌子

右手將硬幣往桌上一拍，只聽啪地一聲，硬幣穿過桌子，落入桌下的左手之中。這是一個經典的中國傳統魔術，表演過程十分簡單，但其設計十分巧妙。

1 表演者拿出兩枚硬幣。

2 右手拿起一枚硬幣敲敲桌上面。左手拿起另一枚硬幣敲敲桌下面。

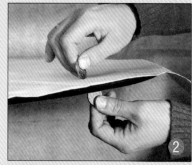

3 雙手各握一枚硬幣。左手食指伸出，將右拳撥開，讓觀眾看看右手中的硬幣。

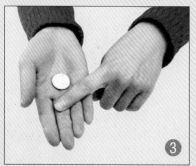

社交小魔術

16

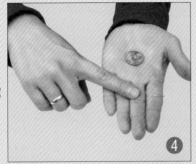

4 右手食指將左拳撥開，讓觀眾看看左手中的硬幣。

5 左手伸到桌下，右手食指在桌上畫一個小圓圈。

6 右手往桌上一拍，發出「啪」地一聲。

7 右手移開，手中的硬幣已經消失了。

8 左手從桌下抽出來，手掌中有了兩枚硬幣。

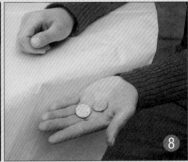

秘密

1 左手拿起一枚硬幣敲敲桌子的下面後，順手將硬幣放在了自己的大腿上，然後把空拳移回桌面。

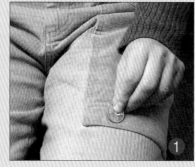

2 左手食指將右拳撥開時，右手掌要略往前傾斜，使硬幣位於中指上，為下一個動作做準備。

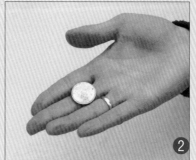

3 接著右手掌心朝下，食指伸直，其餘四指握拳，拇指將硬幣按在彎曲的中指上。

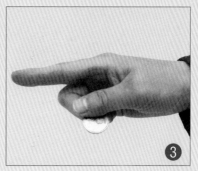

4 右手食指將左拳撥開，並將硬幣放進左手。

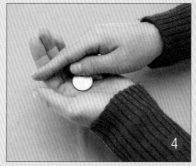

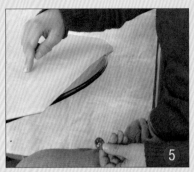

5 右手食指在桌上畫圈時，觀眾的注意力會集中在右手上，這時左手伸到桌下，順手把膝蓋上的硬幣拿起。

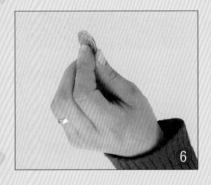

6 右手往桌面上拍時，左手配合右手的動作，將一枚硬幣的邊沿抵在桌面底下，拇指將硬幣扳起，在右手拍下去的同時使硬幣在桌面下拍響。

 提示

　　右手往左手放硬幣的動作是關鍵，要注意角度，不要讓觀眾看到拇指與中指間的硬幣。最好對著鏡子練習一下。

六　硬幣百猜百錯

猜硬幣的正反面是我們經常玩的遊戲。我們都知道，猜對和猜錯的幾率總的來說各佔一半，但是在這個硬幣遊戲中，猜的人將百猜百錯。

1 表演者請觀眾來猜 1 元硬幣的正反面。這裡以牡丹為正面，「1元」為反面。

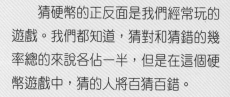

2 將硬幣拋向空中。

3 將硬幣抓在手裡，請觀眾猜正反面。

4 觀眾說是反面。表演者張開手，硬幣卻是正面朝上。接下來，觀眾猜了又猜，沒有一次是對的。

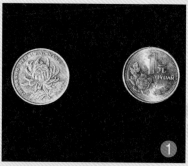

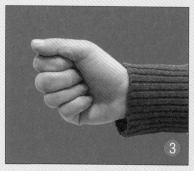

社交小魔術

20

秘　密

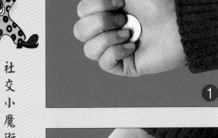

1 抓住硬幣後，手握拳，手心向下，這時用中指輕輕觸摸硬幣，可以摸出正反面來。

2 如果你的中指摸到的是反面，觀眾猜的也是反面，你在張開拳頭時，讓硬幣留在中指上，同時將手掌翻轉為掌心朝上。由於硬幣的反面始終沒有離開中指，當手掌變為掌心朝上時，硬幣就成了正面朝上。

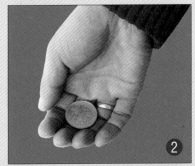

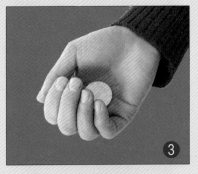

3 如果觀眾猜正面，你只需將拳頭直接翻轉，打開，硬幣自然就會反面朝上。

提　示

　　如果你正在追一個女孩，那麼你可以試試這一招。事先講好如果連猜10次都不對就要陪你看電影。她肯定會同意，因為沒有人會相信自己的運氣那麼壞。

七　清水溶解硬幣

　　把硬幣投入一杯水中，過一會兒硬幣竟然溶解在水中，而這個奇特的現象就發生在觀眾眼皮底下。

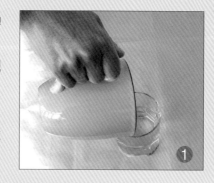

1　表演者往玻璃杯中加半杯水。

2　表演者右手拿起一塊手帕，請觀眾拿出一枚硬幣來。表演者隔著手帕捏住硬幣。

3　右手將手帕翻過來蓋在玻璃杯上，捏硬幣的手指鬆開，使硬幣落入水杯，發出「當啷」地響聲。

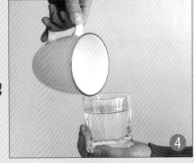

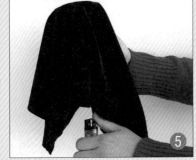

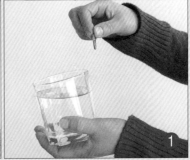

4 表演者揭開手帕看看杯子，說杯中的水太少，請觀眾把水杯加滿。

5 表演者再次將杯子蓋住，從口袋裡拿出一個打火機在杯底加熱。

6 加熱片刻後，請觀眾看杯子。觀眾驚訝地發現硬幣已經「溶解」掉了。

7 為了表明杯中裝的確實是水，而不是能夠溶解金屬的化學藥劑，表演者將這杯水一飲而盡。

秘　密

　　為了便於理解，圖中去掉了手帕。

1 　將硬幣投入水杯時，左手將杯子往前傾斜，硬幣順著杯子的外壁落入了手掌之中。

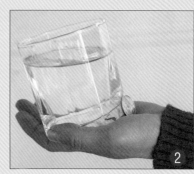

2 　左手五指將杯子往上支起一點，悄悄將硬幣挪到杯子下面。

3 　請觀眾再次加水是為了讓他親眼看到硬幣還在杯中。由於玻璃杯是透明的，加之杯中有半杯水，從上往下看硬幣彷彿就在杯底。

4 　右手握著杯子，左手去口袋裡掏打火機，借機將硬幣藏入口袋。

 提 示

　　向杯中投硬幣的動作要流暢自如，還要使硬幣碰擊杯子外壁的聲音聽起來逼真。

八　硬幣易手

你只需做一個簡單的動作，就能讓硬幣從一隻手中跑到另一隻手中去，而觀眾卻渾然不覺。

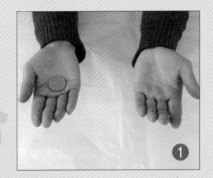

1 表演者攤開雙手，右手上有一枚硬幣。

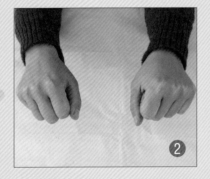

2 雙手翻轉並握拳。

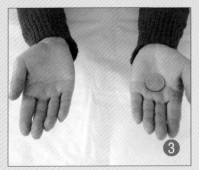

3 攤開雙手，硬幣已經跑到左手中去了。

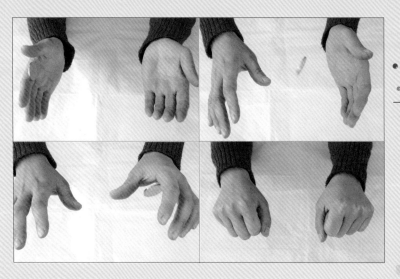

　　右手在翻轉的瞬間將硬幣甩到左手中。由於雙手的翻轉吸引了觀眾的視線，加之硬幣的運動速度很快，觀眾很難發現這一秘密。

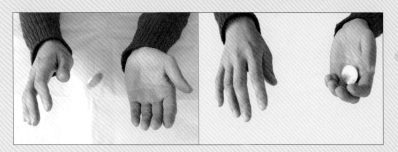

提　示

　　1. 剛開始練習時左手可以不翻轉，當右手能準確地將硬幣甩進左手後，再加上左手翻轉握拳的動作。
　　2. 練習時動作由快到慢，距離由近到遠，逐漸增加難度。

九　硬幣一變二

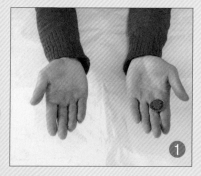

你可以讓觀眾反覆查看雙手，表明手上只有一枚硬幣，但是在不知不覺間，一枚變成了兩枚。

1 表演者將一枚硬幣放在左手上。向觀眾交代右手正反面。

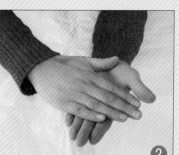

2 右手按住左手上的硬幣，與左手呈十字交叉。

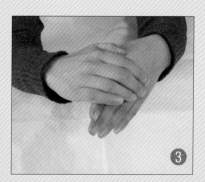

3 右手貼著左手，將硬幣帶向左手背，同時左手翻轉。

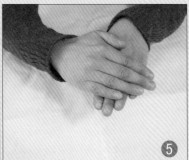

4 移開右手，硬幣到了左手背上。

5 右手按住左手背上的硬幣。

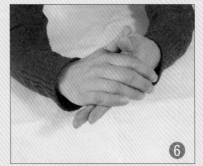

6 將硬幣帶向左手心，左手同時翻轉。

7 移開右手，一枚硬幣已經變成了兩枚。

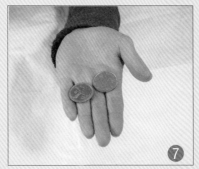

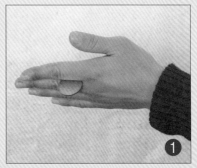

 秘　密

1 事先將一枚硬幣夾在左手背面的食指和中指之間。

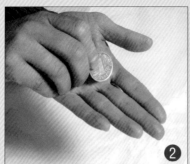

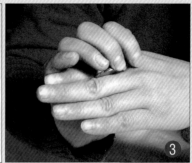

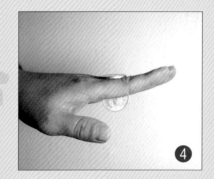

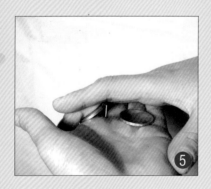

2 左手手背朝下，將另一枚硬幣平放在左手正面食指與中指之間的位置，蓋住指縫間的硬幣。

3 右手帶著硬幣向左手背運動時，中指將左手背挾藏的硬幣按進指縫。

4 右手將左手心的硬幣帶到左手背，讓該硬幣位於隱藏的硬幣之上。

5 右手帶著硬幣回到左手心，順勢將挾藏的硬幣帶出來，手心上就出現了兩枚硬幣。

 提 示

1. 動作要練到純熟，不能有任何拖泥帶水的感覺。

2. 兩枚硬幣不要碰響，一響就露餡兒了。

十　紙杯變硬幣

　　這個魔術包含了兩個驚人的效果，一是使硬幣穿過一個紙杯落入另一個紙杯中；二是在空紙杯中變出硬幣來。

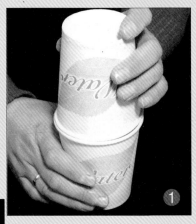

1　表演者向觀眾借來兩個紙杯，將兩個紙杯扣在一起。

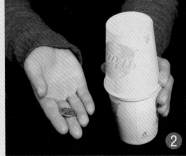

2　向觀眾借一枚硬幣。

3　右手將硬幣拍在上面紙杯的杯底上。

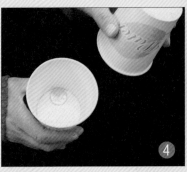

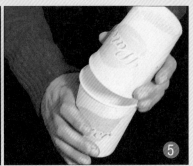

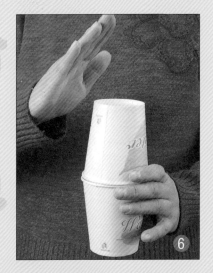

4 只聽「當啷」一聲，硬幣穿過杯底落入了下面的紙杯中。

5 表演者將紙杯中的硬幣還給觀眾，再次將兩個紙杯扣在一起。

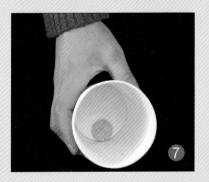

6 右手空手往紙杯上一拍。

7 當啷一聲，紙杯中又出現一枚硬幣。

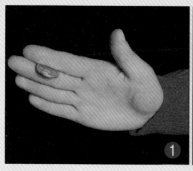

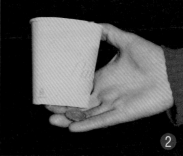

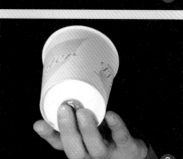

 秘　密

1 事先在右手食指與中指之間夾一枚硬幣。

2 先向觀眾要一個紙杯，用藏有硬幣的右手接過來。

3 右手中指與無名指將硬幣按在杯底。

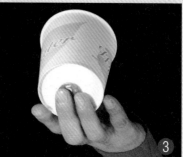

4 再向觀眾要一個紙杯，左手接過來。右手在左手的掩蓋下翻轉，杯口朝下。左手紙杯擺在右手紙杯之上，右手抽出時將硬幣留在右手紙杯的杯底。

5 將兩個紙杯翻轉，杯口朝上放在桌上。

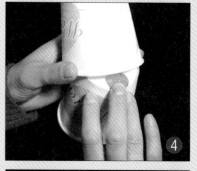

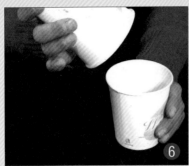

6 將上面的紙杯抽出，扣在下面的紙杯之上。

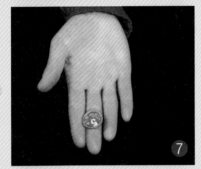

7 向觀眾借一枚硬幣，右手接過來，使硬幣位於中指上。

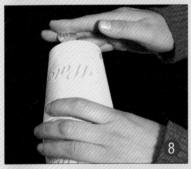

8 右手將硬幣往杯底拍，在翻轉的一瞬間，食指略張，將硬幣夾在食指和中指之間。同時拿紙杯的左手往下一沉，使紙杯中的硬幣發出「當啷」地聲響，彷彿右手中的硬幣真的拍進了紙杯之中。

9 右手拍完杯底後立即去拿下面的紙杯，拿時拇指在杯口，食指、中指和無名指在杯底。硬幣被中指按在杯底。

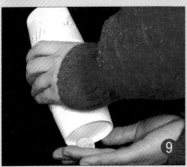

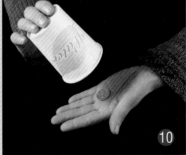

10 右手將杯中的硬幣倒在觀眾手中。杯子翻轉時，食指、中指和無名指要遮住硬幣。這樣能給觀眾留下杯底沒有藏東西的印象。

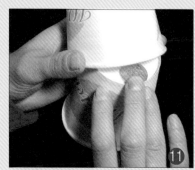

11 將兩個紙杯底朝上摞在一起，右手抽出，將硬幣留下。

12 將兩個紙杯杯口朝上放在桌上。

這時硬幣就到了下面的杯子裡面。接下來將上面的杯子翻轉扣在下面的杯子上就行了。

 提示

　　1. 將兩個杯子摞在一起的動作要練習一下，直到沒有任何停滯的感覺。

　　2. 將摞在一起的紙杯翻過來時，杯底的手指要按緊一點，別讓硬幣發出響聲。

　　3. 將摞在一起的紙杯放在桌上後，不要馬上扣在一起，否則前面將杯底摞在一起的動作就顯得沒有必要。最好與觀眾說點什麼再進行下一步。

十一　硬幣滲透術

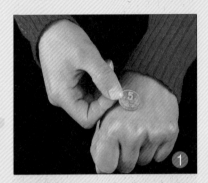

這是一個巧妙的手法魔術，其關鍵動作十分隱蔽，你可以在別人眼皮底下讓一枚硬幣從你的手背「滲透」到手心，你就等著看他目瞪口呆的樣子吧！

1 表演者左手握拳，右手將一枚 5 角的硬幣放在左手背上。

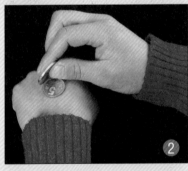

2 將一枚 1 元的硬幣蓋住 5 角硬幣。

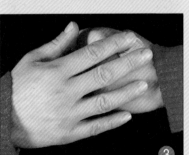
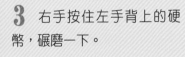

3 右手按住左手背上的硬幣，碾磨一下。

4 將 1 元的硬幣揭開，5 角的硬幣消失了。

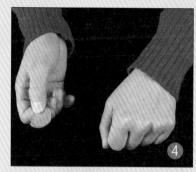

5 左手翻轉，張開。5 角的硬幣出現在左手掌心。

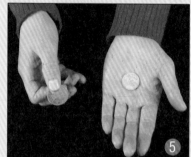

秘 密

1 右手捏住 1 元的硬幣放在 5 角的硬幣前面。右手捏硬幣的姿勢是食指和中指在前，拇指在後。

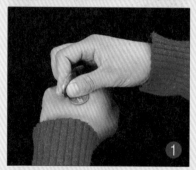

2 右手食指和中指將 1 元的硬幣蓋向 5 角硬幣，同時拇指壓住 5 角硬幣向左手虎口處移動。

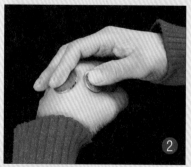

3 右手食指與中指將1元的硬幣壓在左手背上，拇指將5角硬幣挪進左手拳眼，與此同時，左拳稍向前翻轉。

4 右手食指和中指保持壓硬幣的姿勢，拇指離開左手拳眼。

接下來將1元的硬幣揭開，神奇的事情已經發生了。

提 示

右手拇指將硬幣挪進左手拳眼要輕快，不要有任何停頓。這個手法簡單而巧妙，你不用擔心漏餡，只要動作流暢，觀眾是很難看破的。

十二　貪財的紙杯

　　這是一個搞笑的小魔術，很適合在朋友聚會時表演。

1　表演者拿出一個紙杯向大家交待一下。

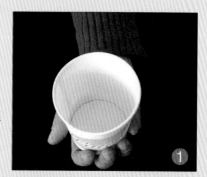

2　把一枚 5 角的硬幣和一枚 1 元的硬幣投入紙杯。

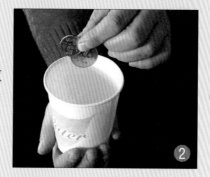

3　表演者把紙杯往桌上一倒，只倒出一枚 5 角的硬幣，1 元的硬幣卻不見出來。表演者又倒了幾下，1 元的硬幣彷彿被紙杯吃掉了，還是不見出來。看來這個紙杯會把大面額的硬幣貪污掉。

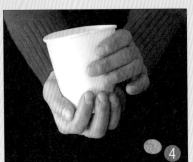

4 表演者很生氣，用手使勁掐紙杯的「脖子」，喝令它把 1 元的硬幣吐出來。

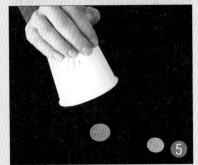

5 這麼折騰一番之後，再把紙杯往下一倒。這一次紙杯也許是被掐怕了，居然把那枚 1 元的硬幣吐了出來。

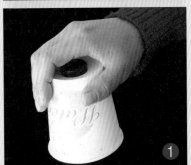

 秘　密

1 表演者拿紙杯的那隻手裡藏了一塊磁鐵。

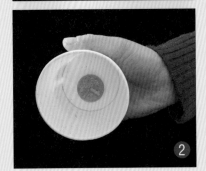

2 1 元的硬幣含鐵，會被吸住，而 5 角的硬幣是銅的，不會被吸住。

3 表演者在捏紙杯的「脖子」時，雙手假裝因用力而晃動，借機將磁鐵放入了袖中。由於這個小動作是在晃動中完成的，因此很難發現。沒有了磁鐵，1元的硬幣自然就能倒出來了。

提示

　　這個魔術的魅力全在於它的喜劇效果，你可以發揮自己的創作和表演才能，編出更搞笑的段子來。

十三　硬幣穿透手帕

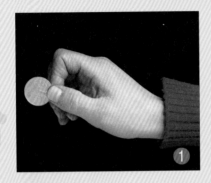

① 把一枚硬幣包在手帕裡，再把手帕擰緊，硬幣卻能穿透手帕掉下來。這個魔術具有特異功能的表演效果，你只要露了這一手，一定能給人留下極深的印象。

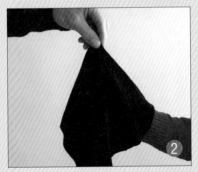

1 表演者右手拿出一枚 1 元的硬幣。

2 請觀眾將手帕蓋在硬幣上。

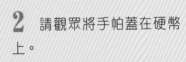

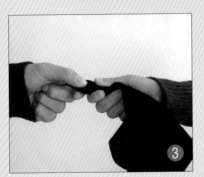

3 雙手將手帕擰緊，請觀眾摸一下，確定硬幣被包在了手帕裡。

4 表演者隔著手帕抓住硬幣，請觀眾抓緊手帕。

5 表演者隔著手帕將硬幣取了出來。

秘　密

1 事先在左手食指與中指之間夾一枚硬幣。

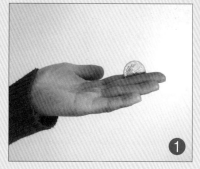

2 右手上的硬幣蓋上手帕之後，左手隔著手帕捏住右手的硬幣，把夾帶的硬幣放在手帕外面相應的位置。

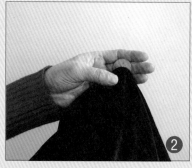

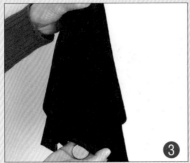

3 左手捏住手帕和手帕外面的硬幣，右手將手帕下的硬幣帶出來。

4 用手帕包住左手的硬幣，擰緊。這樣給人的感覺是硬幣還在手帕裡面。

提示

如果右手能在手帕下將硬幣掉進袖中就更好了，這樣右手抽出後可以張開五指交代一下，更加可信。

十四　誰得了健忘症

這是個帶有玩笑性質的硬幣魔術。先是表演者假裝健忘，故意出錯，可是到了最後，觀眾不禁懷疑起自己的記性來。

1 表演者向觀眾借來一枚 1 元的硬幣，順手放進口袋。

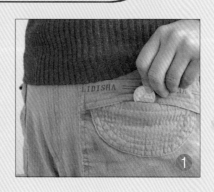

2 接著，表演者向觀眾介紹這個魔術是如何神奇，正說著，突然想起了什麼似地說：「咦！剛才那個硬幣呢？」觀眾提醒說硬幣放進口袋了。表演者從口袋裡掏出一枚 5 角的硬幣說：「瞧我這記性！」

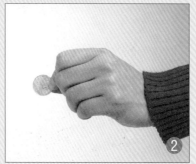

3 觀眾再次提醒他，剛才給他的硬幣是 1 元的。「是嗎？」表演者不相信似地把手伸進口袋摸了一會兒，終於摸出一個 1 元的硬幣來。「這是你剛才給我的嗎？」在得到觀眾肯定的回答後，表演者表示要把硬幣還給觀眾，觀眾伸手來接，硬幣卻掉到了地上。

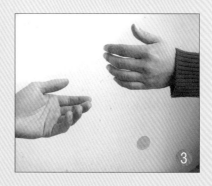

社交小魔術

44

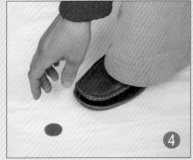
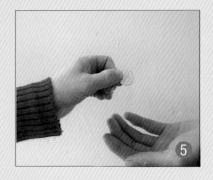
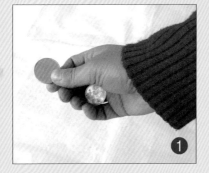

4 表演者彎腰去撿那枚硬幣。

5 把硬幣撿起來交給觀眾，觀眾一看，這枚硬幣還是 5 角的。令人大惑不解，真不知道到底誰得了健忘症。

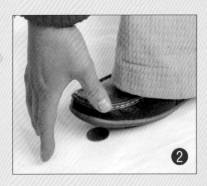

1 你需要在口袋裡準備一枚 5 角的硬幣，第一次故意弄錯，把 5 角的硬幣掏出來。第二次掏出 1 元的硬幣，同時把 5 角硬幣藏在手心。

2 彎腰去撿 1 元的硬幣時把腳抬起一點，手指輕輕往後一撥，將硬幣撥到腳下踩住，然後做出撿到了硬幣的樣子，把預先藏在手中的 5 角硬幣放到觀眾手裡。

提示

撿硬幣時要做到神態自然，動作逼真。

十五 空手來硬幣

一隻手，正反面都沒有任何東西，卻能在轉眼間變出一枚硬幣來。這個魔術所用的手法也是硬幣魔術的基本手法之一。

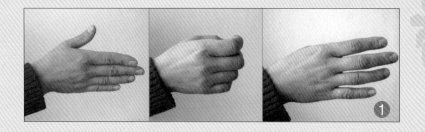

1 表演者手背向著觀眾，彈幾下手指。

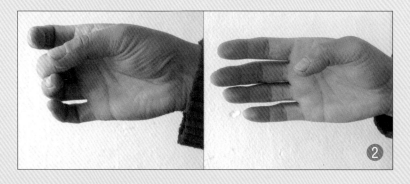

2 掌心朝著觀眾，彈幾下手指。至此，手心手背都向觀眾交代過了。

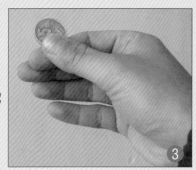

3 突然間，食指與拇指間出現了一枚硬幣。

秘　密

1 手背朝向觀眾，手掌伸直，手指併攏，硬幣夾在食指與中指之間。

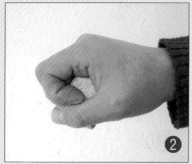

2 做彈手指的動作，食指和中指迅速彎曲，拇指將硬幣卡在拇指與手掌之間。

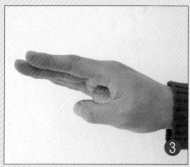

3 掌心朝向觀眾彈手指，觀眾看不到拇指後面的硬幣。

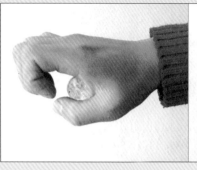
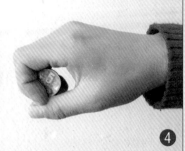

4 借著彈手指的動作，食指和中指快速彎曲，將硬幣夾住並往外帶。

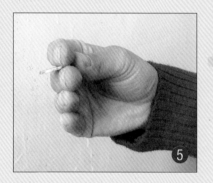

5 食指和中指伸直，拇指擋在硬幣前面。

6 食指繞到硬幣後面，與拇指一起捏住硬幣。

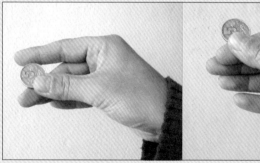
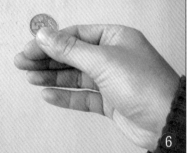

提示

你的手要和觀眾的眼睛大致處於同一高度。

十六　硬幣消失

觀眾眼睜睜看著你把 3 枚硬幣塞進手中，再張開手掌，硬幣消失了。這個魔術簡單而神奇，根據其原理，你還可以創造出許多新的花樣來。

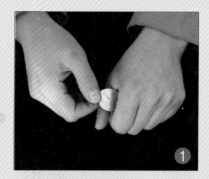

1 表演者左手握拳，右手將 3 枚硬幣一一塞進左手。

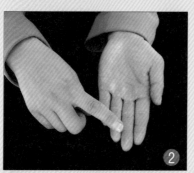

2 右手從左拳上抹過，同時張開左手，硬幣消失了。

3 觀眾都盯住了表演者的右手，他們懷疑硬幣轉移到了右手上。表演者看出了觀眾的心理，隨即向觀眾交代右手正反面，右手上沒有任何東西。表演者一不做二不休，索性把袖子也捋起來，袖中也是空空的。

1　這個魔術需要一個小小的硬紙袋。硬紙袋可以這樣做：將一張名片折成三等份，用雙面膠黏成一個硬紙袋，將紙袋一端剪成圓形並打一個孔，繫上一串橡皮筋，橡皮筋的一端連著一個小夾子。

2　橡皮筋有小夾子的一端穿過袖管連在胸前的上衣內側。

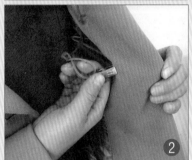

3　表演時將紙袋握在左拳中，硬幣實際上塞進了紙袋。左拳一鬆，紙袋就會縮回袖中，硬幣就這樣消失了。由於紙袋縮到了上臂處，即便把袖子捋起來也不會露餡兒。

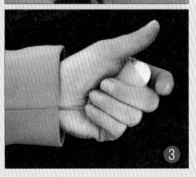

提　示

　　右手從左拳上抹過時故意做點小動作，以吸引觀眾的視線。

十七　名片燒後復原

當眾把一張名片燒掉，然後再把它變回來。簡單明快的表演能為你贏得一片喝彩。

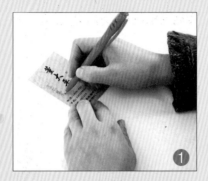

1　表演者拿出一張名片，請觀眾在上面寫幾個字。

2　表演者將名片放入信封。

3　表演者掏出打火機，在盤子裡點燃信封說：「這把火，只燒信封不燒名片。」

4　信封燒完後，盤子裡只剩下一些紙灰，顯然那張名片也未能倖免。

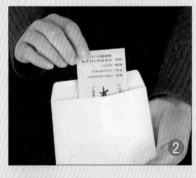

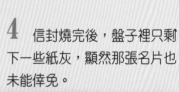

5 表演者從口袋裡掏出錢包，從中取出一張名片，正是觀眾寫了字的那張。

💗 秘 密 💗

1 在信封的正面剪一條縫。

2 名片塞進信封後可以從這裡出來。

3 名片落入手中後，借掏打火機之機將名片塞進口袋中的錢包裡。

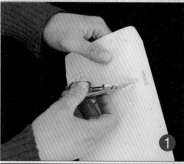

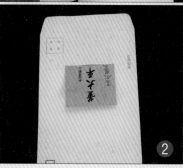

🤡 **提 示**

錢包最好是帶按扣的，當你掏出錢包時，先打開扣再取出名片會更令人感到不可思議。事先要把錢包的扣打開，把名片放入錢包後立即把扣合上，動作要快，不能有摸索的感覺。如果來不及摁上扣也沒關系，你可以在取錢包時將扣摁上再拿出來。

十八　名片變臉

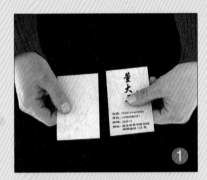

真正精彩的魔術往往是平易近人的，並不需要複雜的道具和技巧，全靠非凡的想像力和創意。「名片變臉」正是這樣的魔術，你只要拿出兩張普通的名片，就能在 5 分鐘內創造奇蹟。

1 表演者雙手各拿一張名片，向大家交待正反面，並提醒大家注意正反面有什麼不同。

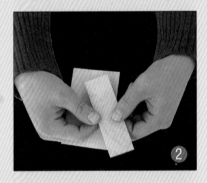

2 將左手的名片橫著對折。

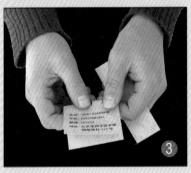

3 將右手的名片豎著對折。

4 將右手的名片沿著左手名
片的開口處往下插，直到與左
手名片的下端對齊。

5 將兩張名片由開口處一起
翻開。

6 繼續翻，直到右手名片反
過來將左手名片包住。

7 表演者提醒大家注意看包
在裡面的名片是正面還是反
面。大家看到露出來的一端是
正面。

8 表演者推動名片，使另一
端露了出來，奇蹟發生了，名
片居然變成了反面！

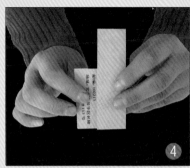

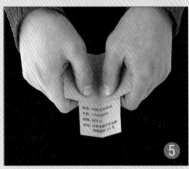

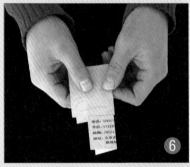

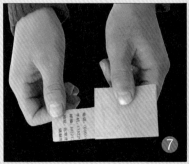

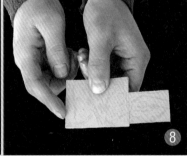

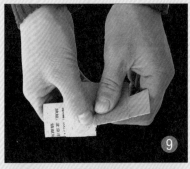

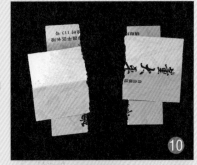

9 最後，表演者將插在裡面的名片移到正中，將兩張名片一起撕開。

10 將兩張名片平攤在桌上。觀眾看到插在裡面那張名片的兩部分是一正一反。

1 事先把左手的名片攔腰撕開至將近中點的位置。

2 向觀眾交待左手的名片時，用左手拇指和食指捏住撕開的部位。

3 將這張名片橫著對折，撕開的部位在下面。

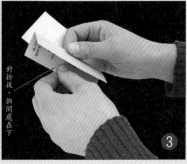

對折後，撕開處在下

4 將右手中的名片沿著左手名片的開口處往下插時，穿過左手名片的撕口，滑到左手名片的外面。

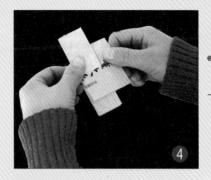

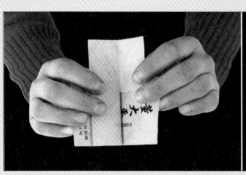

5 將兩張名片翻開並折過去，裡面橫插著的名片已經成了正反面扭轉的狀態。

 提示

　　1. 事先對那張名片「做手腳」的時候，不可撕到中心點，應該稍欠一點，這樣折好之後才顯得自然。
　　2. 最後把名片從中間撕開是必需的，否則人家一看就明白了。

十九　驚人的一致

如果你的圓珠筆芯寫不出字來了，先別扔，下面這個魔術正好可以廢物利用。這個魔術適合向兩位觀眾表演，兩位觀眾會不約而同地從一盒名片中選擇同一張名片，實在令人稱奇。假如你的觀眾是一對夫妻或戀人，表演效果將更為理想，你可以用這個魔術來證明他們心靈相通，藉此表達對他們的祝福。

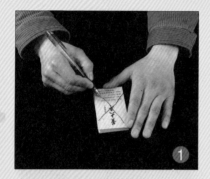

1 表演者將一疊名片和一支圓珠筆遞給男觀眾，請他在第一張名片的正面畫一個叉。

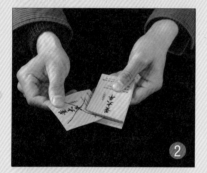

2 畫好後請男觀眾將畫叉的名片插入整疊名片之中。

3 請男觀眾將整疊名片背面朝上遞給女觀眾。

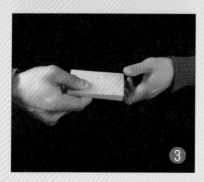

4 請女觀眾把手背到後面去將名片抽洗一番。

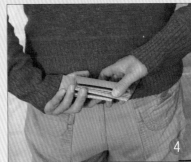

5 表演者把圓珠筆放到女觀眾的手中，請她在最上面那張名片上畫一個叉。

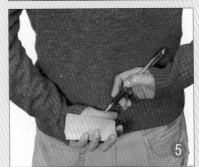

6 畫好後請女觀眾再次在背後將名片洗亂。

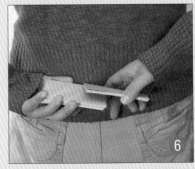

7 將名片交給男觀眾，請他找出自己畫過叉的那張名片。

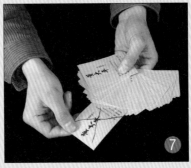

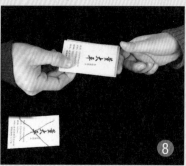

8 表演者將男觀眾找出來的名片放在一旁,將剩下的名片交給女觀眾,請她找出自己所畫的那張名片。

9 女觀眾翻來覆去怎麼也找不到自己畫過叉的那張名片。

10 表演者告訴她,之所以找不到那張名片,是因為他們把叉畫在了同一張名片上,說完請女觀眾把男觀眾找出的名片翻過來,果然,女觀眾把叉畫在了這張名片的背面。看來兩個人真是心靈相通。

1 表演者事先在一張名片的背面畫一個叉，當男觀眾在這張名片的正面畫了叉之後，名片的正反兩面都有叉了。

2 準備兩支外觀一樣的圓珠筆，其中一支是寫不出字來的。把寫不出字的圓珠筆藏在衣袖裡，女觀眾畫叉時，迅速將兩支筆調換一下，這樣女觀眾畫的叉就顯不出來。由於是在背後畫的，因此，並不知道自己畫的叉是什麼樣子。

提示

你事先在名片背面畫的叉要大一些。兩位觀眾畫叉時要提醒他們，為了便於辨認要把叉畫大些。這樣大家畫的叉都會差不多。

二十　手背立名片

　　只要有一疊名片，你就能在一分鐘內表演一個有趣的魔術。

1　表演者拿出幾張名片，隨手往手背上一放，名片就立在了手背上。

2　再拿出幾張名片放在手背上。

3　名片仍然不倒。

4　將名片從手背上拿下來讓觀眾檢查，無論手上還是名片上都沒有任何機關。

1 拿出幾張名片，假裝整理一下，借機將最後一張往下拉一點，右手食指與中指夾住最後一張名片的底端，以此作為支撐。

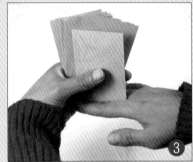

2 將其他幾張名片轉成正面朝前，靠在做支撐的名片上。

3 將名片拿下來時，做支撐的名片混入其他名片中。

提示

1. 動作要乾淨俐落，給人「隨手往手背上一放」的感覺。

2. 關鍵動作一定要在左手的遮蓋下進行。

3. 立著的名片不要太整齊，這樣可以增大面積，更好地掩蓋支撐的名片，另外搖搖欲墜的樣子會使表演更好看。

4. 用於支撐的名片不能夾得太深，否則就露頭了。

二十一　透視眼

學會這個魔術，你就可以聲稱自己有透視功能了。

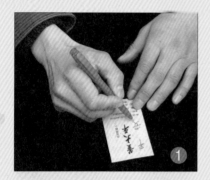

1 表演者拿出一張名片，請觀眾在名片的正面寫幾個字，寫的時候不要讓表演者看到。

2 表演者轉身背朝觀眾，手背過去將整疊名片揭開，請觀眾將寫過字的名片放到中間。

3 表演者將整疊名片從背後拿出來，正面朝向觀眾，並說出了那張名片上所寫的內容。

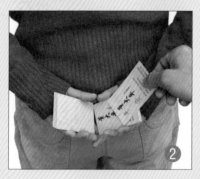

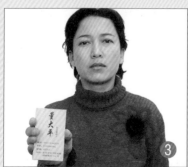

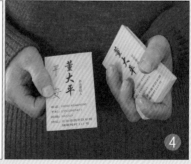

4 表演者再次將整疊名片放到背後，表示要在不看的情況下把這張名片摸出來。果然，表演者從背後摸出了這張名片。

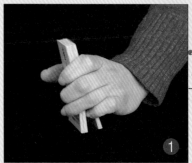

1 讓觀眾將寫有字的名片放在你右手那疊名片之上，隨即把左手中的名片合在右手名片之上，這時右手小指悄悄卡在上下兩疊名片之間。

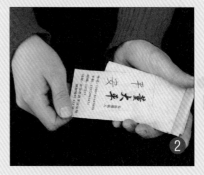

2 轉身面朝觀眾，左手在背後迅速將右手小指下的名片取出來，翻轉後放在整疊名片的背面。

3 當你將整疊名片拿出來正面朝向觀眾時，你正好可以看到被你翻轉的那張名片的正面。

　　最後將寫有字的名片摸出來。這樣做既可以防止觀眾檢查名片，同時還可以顯示你手指的魔力。

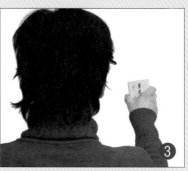

提示

　　在背後將寫字的名片翻轉的動作要迅速，要在你轉身面向觀眾的一瞬間完成。另外，翻轉名片不能發出聲音，最好同時與觀眾說話加以掩蓋。

二十二 名片懸浮

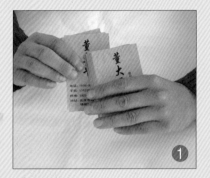

一疊普通的名片能從你手中升起並懸浮在空中,你相信嗎?要完成這個驚人的表演,並不需要什麼特製的道具,你所需的僅僅是你手中的那疊名片。

1 表演者拿出一疊名片,從中抽出一小疊。

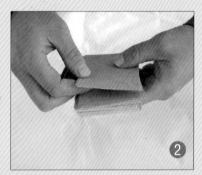

2 將小疊名片放在大疊名片上面。

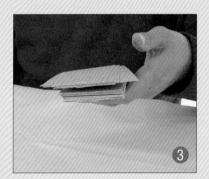

3 小疊名片向上升起並懸浮在大疊名片上面。

4 表演者拿起一張名片從兩疊名片之間插過，表明中間沒有任何支撐物。

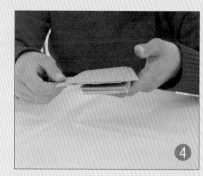

1 左手拇指在後，四指在前，將整疊名片拿在手裡，名片的正面朝向觀眾。

2 右手從整疊名片中抽出一小疊的同時，左手拇指將最後面的一張名片往下移 2 公分左右。

3 左手小指壓住最後一張名片的下端，拇指壓住其上端。

4 右手將小疊名片放在大疊名片上。

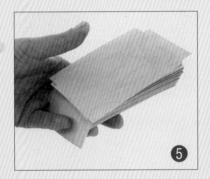

5 左手拇指移開，小指往下壓，將小疊名片平平地撬起來，從前面看，名片就懸空了。

提示

　　1. 小疊名片不必太整齊，稍微散開一點可以更好地掩蓋後面的機關。

　　2. 要掌握好平衡，別演到一半讓名片滑落。

　　3. 對著鏡子多看看，找到最佳展示角度。

二十三　天下第一快手

如果你打算在朋友們面前露一手，你不妨告訴他們，你沒有別的本事，就是手快，堪稱天下第一快手。他們不信，你就用下面這個魔術來證明吧。

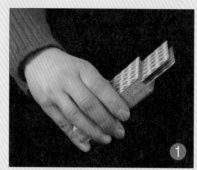

1 表演者從一副牌中挑出黑桃 J 和梅花 K。讓觀眾看過之後把它們插在整副牌的不同位置。

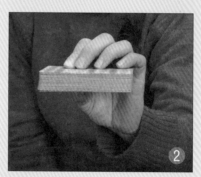

2 將整副牌碼齊，用左手抓住。

3 左手將牌拋向空中，右手閃電般抓向牌疊。

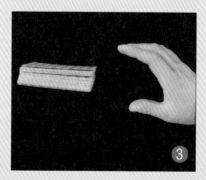

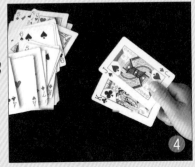

4 撲克牌紛紛散落，表演者手中抓住了兩張牌，展開一看，正是黑桃 J 和梅花 K。哇噻！這簡直是武俠小說裡的鏡頭！

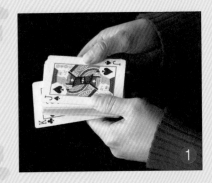

秘 密

1 將黑桃 J 和梅花 K 分別放在整副牌的最上面和最下面。

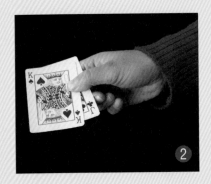

2 給觀眾看的實際上是梅花J 和黑桃 K。交代這兩張牌時要橫著拿，一晃而過。由於黑桃與梅花差不多，觀眾很難在晃動中加以區分，但肯定能記住兩張牌的點數。

3 左手拇指在下，其他四指在上拿住整副牌，牌面朝下。這樣的姿勢拋牌不容易散，便於右手抓牌。

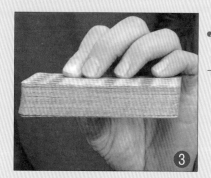

4 右手在空中抓住牌疊，迅速將上下兩張留在手裡，其他的牌從手中擠出，散落。

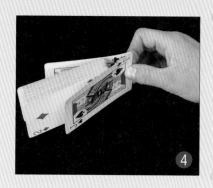

提示

1. 空中抓牌看起來挺玄，其實不難，練 10 分鐘就可以表演了。關鍵是左手拋出牌疊後要讓它在空中保持整齊，右手要在整副牌尚未散開前抓住它。

2. 抓住你要的兩張牌的同時，要把其餘的牌扔得滿天飛舞，這樣才逼真。

二十四　預　言

這是一個簡單而神奇的魔術，你不必借助任何機關和技巧就能預言將要發生的事情。你只要按下述方法去做，就能贏得「先知」的名聲。

1 請觀眾將一副撲克牌任意洗亂。

2 請觀眾在一張紙片上簽名。

3 觀眾簽名後，表演者拿過筆和紙片，寫下預言（寫的時候用手遮一下，不讓觀眾看到內容）。

4 將紙片有字的一面朝下交給觀眾，並提醒觀眾先不要急於翻看。

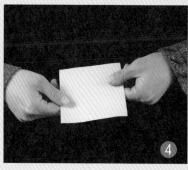
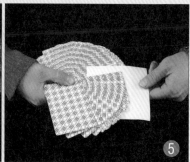

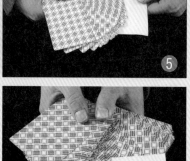

5 表演者將牌疊牌面朝下，扇形展開，請觀眾將紙片插進牌疊的任意位置。

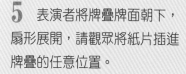

6 接著將紙片翻過來，只見上面寫著紅桃5、梅花A。

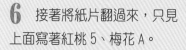

7 將緊挨著紙片的兩張牌翻開，正是紅桃5和梅花A

 秘 密

1 觀眾洗牌後，你把牌拿過來，接著請觀眾在白紙上簽名，在觀眾簽名時，迅速看一眼牌疊的第一張和最後一張。本例中是紅桃5和梅花A。

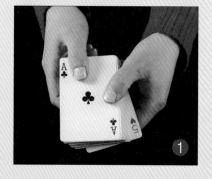

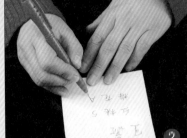

2 接著在紙片上寫下紅桃 5 和梅花 A。

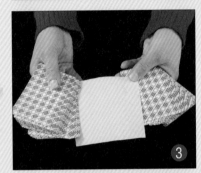

3 觀眾將紙片插入牌疊後，將牌以紙片為界分成兩疊。左右手各拿一疊，右手牌疊在紙片上面，左手牌疊在紙片下面。

4 將紙片翻過來讓觀眾看預言的內容，右手順勢將原本在紙片上面的半疊牌放到了紙片下面。這樣，緊挨紙片的兩張牌就成了原來的第一張和最後一張。

 提示

以紙片為界將牌分成兩疊時，可以讓兩疊牌離得稍遠一點，加上這時觀眾一心想看紙片的內容，因此，會完全忘記這兩疊牌的上下關係。

二十五　變牌妙招

　　這個魔術包含了兩個巧妙的換牌手法，你只要練習 10 分鐘，就能使觀眾手中的兩張牌神秘地變成另外兩張，他一定會驚訝得半天合不攏嘴。

1　表演者請觀眾從一副牌中抽取一張牌，觀眾抽的是梅花 7。

2　表演者將餘下的牌疊碼齊，背面朝上握在左手中，右手將牌疊從中間揭開，左右手各拿一疊，右手牌疊立在左手牌疊之上。請觀眾將梅花 7 背朝上放在左手牌疊上，然後請觀眾看清楚右手牌疊的第一張是方塊 10。

3　表演者對著方塊 10 吹一口氣。

4 請觀眾將方塊 10 抽出來，牌面朝下捏在手中。

5 表演者拿起左手牌疊上的梅花 7，快速插在觀眾捏牌的手指之間。

6 表演者請觀眾說出哪張牌在上面。觀眾說梅花 7 在上面。表演者說不對，請觀眾再猜一次。於是觀眾說方塊 10 在上面。表演者還是說不對。這怎麼可能呢？觀眾將手中的牌翻過來一看，手中的牌不知什麼時候已經變成了黑桃 3 和方塊 K。

秘　密

1 右手牌疊立在左手牌疊之上，左手中指、無名指和小指按在右手牌疊的背面。

2 吹氣時，右手向上揚。在雙手分開的同時，左手將右手牌背的第一張牌留在了左手牌疊之上（本例中是方塊K）。

3 請觀眾抽方塊 10 時，右手翻轉，同時中指、無名指和小指將方塊 10 往下推。觀眾抽到的實際上是方塊 10 後面的黑桃 3。接下來拿起左手牌疊上的第一張往觀眾手裡插，觀眾以為你拿的是梅花 7，實際上卻是方塊K。

提示

1. 吹氣一定要響，以掩蓋你左手偷牌的聲音。右手要往上揚起，同時眼睛要看著右手中的方塊 10，這樣觀眾的視線也會被你引向右手，從而忽略左手的動作。

2. 將方塊 10 往下推的動作要在右手翻轉的一瞬間完成，過早過晚都容易被發現，需要對著鏡子練習一下。

3. 觀眾從你手裡抽方塊 10 時，你要注意他的動作，不能讓他摸得過深，否則就會真的摸到方塊 10。如果他的手伸得太長，你拿牌的手可以稍往後退一點。

二十六　不聽話的 K

K 是撲克牌裡最不聽話的牌，因為 K 代表國王，既然是個王，總得有點國王的威嚴，不能任你擺布。在這個魔術中，你把 K 放在一副牌的最上方，它偏要跑到下面去；你把它放在下面，它偏要跑到上面來，真是捉摸不透。

1 表演者從牌疊中拿出 4 張 K，並當著觀眾的面數一遍。

2 將 4 張 K 牌面朝下擺在桌上。

3 拿起一張 K 放在牌疊的最下面。

4 只聽「嗖」地一聲，這張K跑到牌疊上面來了。

5 表演者將這張K放到一旁，將第二張K放到牌疊的最上面。

6 只聽「嗖」地一聲，第二張K到了牌疊的最下面。

7 表演者將第二張K拿開，將第三張K放到牌疊的下面。

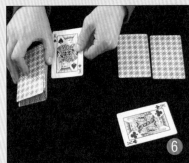

8 又是「嗖」地一聲，第三張K跑到牌疊上面去了。

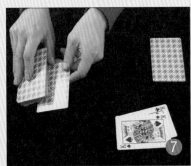

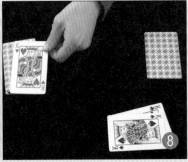

9 第四張 K，表演者既不放在上面，也不放在下面，而是放到了牌疊的中間。

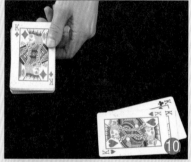

10 拿起整疊牌翻過來一看，第四張 K 到了最下面。

秘　密

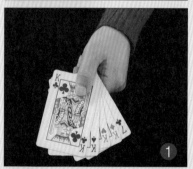

1 向觀眾展示 4 張 K 時，在第四張 K 下面有一張雜牌，實際上手中有 5 張牌。

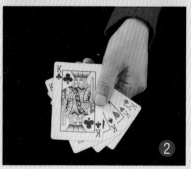

2 這個魔術的關鍵是在觀眾面前把 5 張牌數成 4 張。首先，將 4 張 K 牌面朝上在左手中扇形展開，把那張雜牌疊放在第四張 K 的下面。

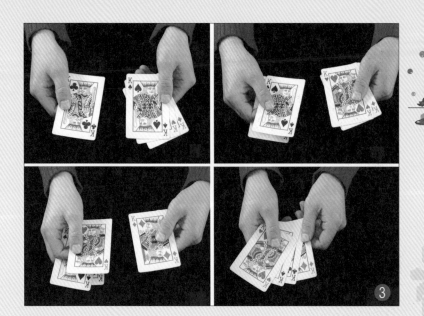

3 右手從左手中取牌，這樣連數 3 張，數到第四張 K 時，左手將這張牌連同下面的雜牌插到右手 3 張 K 的下面。

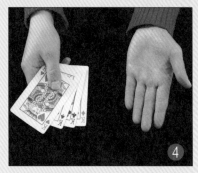

4 右手拿著 4 張 K，左手攤開向觀眾交代一下。這個動作可以起到轉移觀眾視線的作用。

5 將 4 張 K（其實是 5 張牌）碼齊，牌面朝下放在牌疊上。

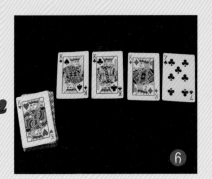

6 從牌疊背面先後拿出4張牌擺在桌上，實際上你所拿的第一張牌不是K。4張牌擺好後，一張K留在了牌疊上。接下來只要按步驟表演就行了。

 提 示

1. 向觀眾交代4張K時，拿牌的手要捏緊，不要以牌的側面對著觀眾，以免第4張K下面的雜牌曝光。

2. 數牌時要移動左手，右手只是把左手遞過來的牌捏住。由於左手始終在運動，即使雜牌和它上面的K錯開一點也不會被發現。

3. 數完牌，將4張K（其實是5張牌）放在牌疊上後，不要馬上往桌上擺，否則精明的觀眾就會想，既然要擺到桌上去，還放回牌疊上做什麼？你可以和觀眾說幾句話或開開玩笑，等他淡忘這一細節後再進行下一步。

二十七　愛情的魔力

如果你正在追女孩，這個神奇的撲克魔術肯定能讓你事半功倍。在整個表演過程中你始終不接觸牌，就能使代表你的牌與代表她的牌結合在一起。在女孩百思不得其解的時候，你要不失時機地告訴她，這就是愛情的魔力。

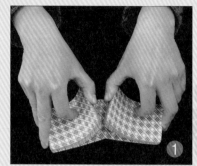

1 表演者請觀眾洗牌。

2 請觀眾將牌扇形展開，牌面朝著表演者。

3 請觀眾抽出方塊Q和紅心2放在桌上。表演者對觀眾說：「Q代表你，是一位漂亮的公主。2代表我，我雖然不是王子，但心是火熱的。」

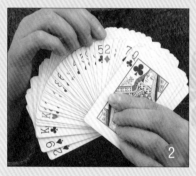

4 請觀眾將手裡的牌從牌背開始往下

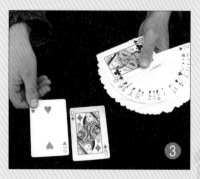

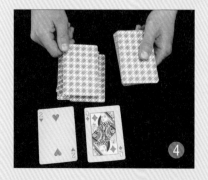

發，什麼時候停由她決定。

5 觀眾停止發牌後，請她將桌上的紅心 2 牌面朝上放在發下去的牌疊上。

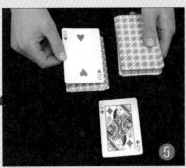

6 表演者請觀眾將手裡的牌疊摞在紅心 2 上，並對她說：「現在代表我的牌被夾在了牌疊中。」

7 請觀眾將牌疊拿起，繼續從牌背往下發，什麼時候停止由她決定。

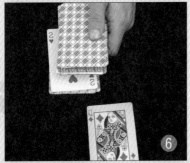

8 觀眾停止發牌後，請她將桌上的方塊 Q 牌面朝上放在發下去的牌疊上。

9 請觀眾將手裡的牌疊摞在方塊 Q 上。表演者說：「代表你的牌被夾在了另一個地方，現在 Q 與 2 天各一方，怎麼辦呢？」

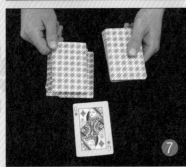

10 請觀眾將整疊牌在桌上抹開。

11 將與方塊 Q 與紅心 2 相對的兩張牌翻開，觀眾驚訝地發現，與 Q 相

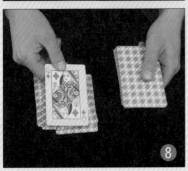

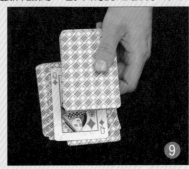

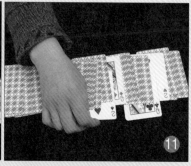

⑩ ⑪

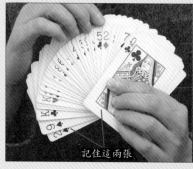

記住這兩張

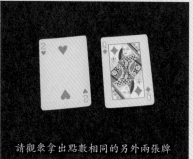

請觀眾拿出點數相同的另外兩張牌

對的是一張 2，與 2 相對的是一張 Q。

　　表演者對觀眾說：「牌是你洗的，發多少張也是由你決定的，雖然你把它們放在不同的地方，但 Q 無論在哪裡都會與 2 在一起。這就是愛情的魔力。」

秘　密

　　觀眾將牌扇形展開時，快速記住第一張和最後一張，本例中是梅花 Q 和黑桃 2。根據梅花 Q 和黑桃 2 的點數，請觀眾拿出點數相同的另外兩張牌，本例中選的是方塊 Q 和紅桃 2。接下來按步驟表演就行了。

提　示

　　將桌上的兩張牌放進牌疊時，要記住它們的先後順序，本例中是先拿紅心 2，再拿方塊 Q。

二十八 時鐘占卜

「先生莫問出處，女士莫問芳齡」。很多人認為問女士年齡是不禮貌的。如果你想知道對方的年齡，又要保持紳士風度，最好的辦法就是與對方玩這個占卜遊戲，當結果出來時，對方一定會感到十分震驚。

1 表演者在一張紙片上寫下占卜結果。

2 把紙片折好，放在一邊。

3 把一副撲克牌交給觀眾，請她從牌疊的背面開始數牌，幾月份出生就數幾張，數牌的時候不要讓表演者看見。

4 為了不讓表演者看到觀眾數出了幾張牌，請觀眾將數出來的牌夾在一個筆記本中。

5 表演者對觀眾說：「12 是與時間密切相關的一個數字，生肖紀年每一輪是 12 年，每一年有 12 個月，時鐘的刻度有 12 點。現在請你把手中

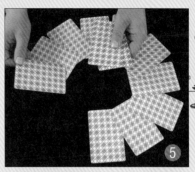

的牌按時鐘的刻度擺成一圈，從 12
點開始，逆時針發牌，也就是 12、
11、10、9⋯⋯」

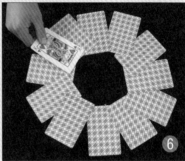

6 觀眾把牌擺好後，表演者說出了
觀眾的出生月份——4 月。原因很簡
單，因為代表你出生月份的那張牌就
放在 4 點鐘的位置。表演者把位於 4
點的那張牌翻開，是一張紅桃 K。

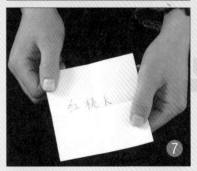

7 請觀眾看看事先寫好的那張紙
條。觀眾打開一看，上面小寫的正是
紅桃 K。

1 事先記住第 13 張牌（從背面數
起），本例中是紅桃 K。

2 將紅桃 K 輕輕彎曲一下，不要壓
出折痕，以放開後微微弓起為好。

3 寫占卜結果時把紅桃 K 寫下來。

記住第十三張

4 撲克牌按鐘點擺好後，找出微微拱起紅桃 K，這張牌所在的位置是幾點鐘，觀眾的出生月份就是幾。

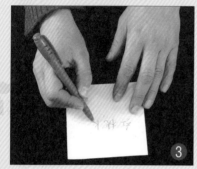

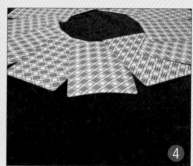

提示

1. 第 13 張牌要用花牌。

2. 你也可以用這個方法算出對方是哪一年出生的。首先你要估計一下對方的大致年齡，誤差不能超過 12 歲。比如你估計對方是在1965－1976 年之間出生的，你就請對方從 1965 年開始數牌，65、66、67、68……數到她的實際出生年份為止，並將數出的牌放到一旁，餘下的牌按上述方法擺成一圈。牌擺好後，你從 12 點的位置開始逆時針往下尋找那張微微拱起的牌，邊找邊數：1976、1975、1974、1973……當你數到那張拱起的牌時，相應的年份就是對方的出生年份。

二十九　透視看牌

　　有些魔術並不需要高超的手法，事實上，沒有手法的魔術更不容易露餡兒。「透視看牌」就是一個這樣的魔術。

1　表演者從牌盒中抽出一副撲克牌。

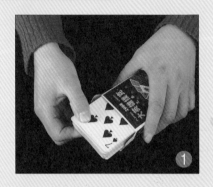

2　交給觀眾洗牌。

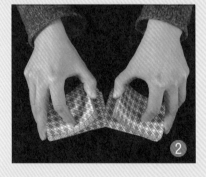

3　表演者把觀眾洗好的牌放回盒中，並且把牌盒交給觀眾查看有無機關。

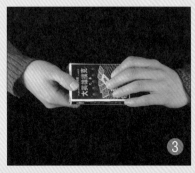

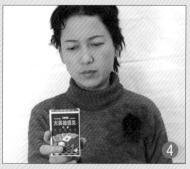

4 表演者舉起牌盒，好像能看透似的。

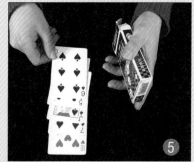

5 猜出第一張牌是紅桃10，第二張是黑桃7，第三張是黑桃J，第四張是梅花5，第五張是黑桃6。打開牌盒，將牌背的五張牌拿出來，全都猜對了。

秘 密

　　表演者預先記住一副牌背面的幾張，本例中是紅桃10、黑桃7、黑桃J、梅花5、黑桃6。表演時把這5張牌留在盒中，其餘的牌拿出來。觀眾洗牌的時候不會注意到少了幾張。

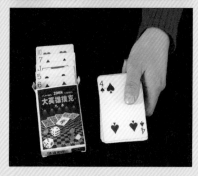

提 示

　　能夠猜幾張牌就要看個人的記憶力如何了，如果你把留在盒中的牌編一個順口溜的話，多猜幾張也不難。

三十　不可思議的巧合

這是一個構思巧妙的撲克魔術，在整個表演過程中你始終不用接觸牌，只要讓觀眾按你的要求執行幾個簡單的步驟，不可思議的事情就發生了！

1　表演者請觀眾將一副撲克牌任意洗亂。

2　然後請觀眾將牌面朝著表演者慢慢展開。

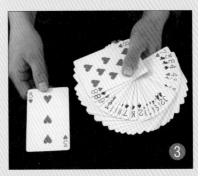

3　表演者從中選中紅桃 3，請觀眾將這張牌拿出來，牌面朝上放在桌上。

4 請觀眾將手中的牌收攏，從牌背開始一張一張往下發牌，什麼時候停止由觀眾自己決定。

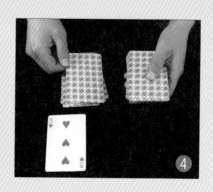

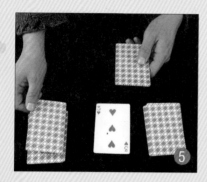

5 請觀眾將手中剩餘的牌放到一邊去，然後拿起剛才發下去的那疊牌再次從牌背往下發牌，這次將牌分發在紅桃3的左右兩側，一左一右交替進行，邊發邊數。

6 表演者告訴觀眾，這兩疊牌分別代表了紅桃3的兩個要素：紅桃和3。說完請觀眾將兩疊牌最上面那張翻過來，果然，一張點數是3，另一張花色是紅桃。真是不可思議！牌是觀眾洗的，往下發多少也是由觀眾決定的，表演者始終沒有接觸過牌，卻出現了奇妙的巧合。

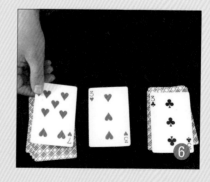

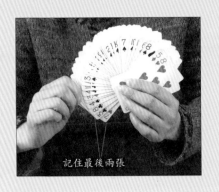

記住最後兩張

秘　密

　　請觀眾將牌面朝著表演者慢慢展開時，表演者迅速記住最後兩張，本例中是紅桃 7 和梅花 3。取紅桃 7 的花色和梅花 3 的點數，請觀眾將紅桃 3 拿出來。

　　第一次發牌的目的是使紅桃 7 和梅花 3 位於牌疊的最下面。第二次將牌發成兩疊，目的是使紅桃 7 和梅花 3 分別位於兩疊牌的最上面。要求觀眾數數是為了分散其注意力，擾亂他的思路。

提　示

　　1. 觀眾將牌展開時，如果最後兩張花色或點數相同，你就告訴他這副牌洗得不夠亂，請他再洗一遍。

　　2. 觀眾第一次發牌時，要等他發下好幾張之後再告訴他發多少張由他決定，否則如果他只發一張，表演就進行不下去，如果他只發兩張，秘密就很容易被推測出來。

　　3. 這個魔術最好不要連續表演。

三十一　國際飯店的故事

這是一個非常別致的魔術，整個表演在一個故事中完成。隨著故事的結束，有趣的結果也就出現了。這個魔術能迅速拉近你與陌生人的距離。

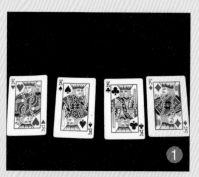

1 表演者拿出一副撲克牌，一邊整理一邊開始講故事：「有一家國際飯店──恐怕是世界上最小的國際飯店，因為它只有 4 個房間。有一天，來了 4 個美國人，他們各住了一間房。」表演者拿出 4 張 K，牌面朝上在桌上排開。

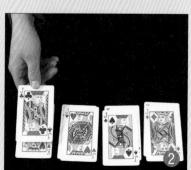

2 「過了一會兒，來了 4 個俄羅斯人。可是房間已經住人了，怎麼辦呢？俄羅斯人雖然不怕冷，可也不能睡在馬路上呀，還是擠一擠吧。」表演者將 4 張 J 分別放在 4 張 K 的上面。

3 「後來又來了4個法國人。哎呀,還是4位女士呢!女士就更不能睡馬路了。只好再加4張床。」表演者將4張Q分別放在四張J上。

4 「最後,又來了4個中國人,當然也不能睡馬路,再擠擠吧。」表演者將4張A分別放在4張Q上。

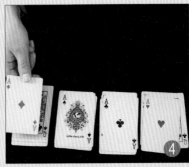

5 「雖然全住下了,可是問題也來了,每一個房間裡的人都因為語言不通而無法交流,只能大眼瞪小眼。後來,他們都離開自己的房間,跑到外面去找本國的人聊天。」表演者將4疊牌從桌上收起來摞在手上。「他們到處尋找能和自己說話的人。」表演者將手中的牌疊不斷抽洗,還請觀眾幫著抽洗。

6 「到了晚上,他們該休息了,就回到了國際飯店,可是國際飯店停電了,裡面一片漆黑。他們只好摸黑回房睡覺。」表演者將手中的牌牌面朝下,依次往桌上發成4疊。

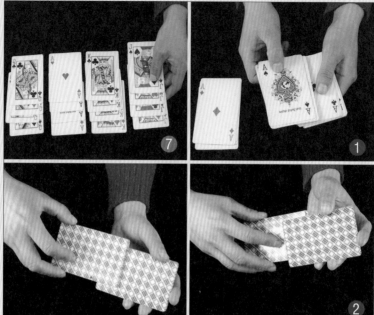

7 「第二天早上，他們睜開眼睛一看，巧了！自己的房間裡住的都是本國人。」表演者將 4 疊牌翻過來，每一疊都是同一點數的牌。「這是怎麼回事呢？可能是頭天晚上摸黑走錯房間了吧。不過這個錯誤真是犯得太好了！」

秘　密

1 關鍵就在於「將 4 疊牌從桌上收起來」這個環節，收的時候不要按發牌的方式收，而要成疊地收。由於故事情節分散了觀眾的注意力，觀眾不會注意到這個細節。

2 4 疊牌收上來後，抽洗時要講究方法，只能將上面的牌抽到下面去或將下面的牌抽到上面來。

3 不能從牌疊的中間抽牌，或將抽出來的牌插入牌疊中間。

4 請觀眾抽洗時，牌要拿在你的手中。如果觀眾想抽中間的牌，你就用食指頂住牌背，使他抽不出來。如果觀眾將牌往中間插，你也要用食指將牌疊頂緊，使他插不進去。

　　以這種方式抽洗，無論抽多少次或每次抽多少牌，都無法打亂牌疊的排列規律。最後依次往桌上發成 4 疊（方式與第一次發牌同），同一國籍的人就聚到一起了。

 提示

　　手頭沒有撲克牌，也可以用 16 張名片代替，在每一張名片上畫一個小人，再寫上國籍就行了。如果由 4 個人各畫 4 張會更好玩。

三十二　考眼力

常言道，眼見為實。可見人們對自己的眼睛總是深信不疑的，然而看完下面這個魔術，恐怕大多數人都要懷疑自己的眼力了。

1 表演者將一副牌分成兩疊，拿起其中一疊，讓觀眾看清楚牌面第一張是紅桃 A。

2 將紅桃 A 抽出來牌面朝下放在桌上。

3 拿起另一疊牌，讓觀眾看清楚第一張是黑桃 A。

4 將黑桃 A 抽出來牌面朝下放在紅桃 A 旁邊。

5 表演者左右手各按住一張牌對觀眾說：「我要考一考你的眼力，你一定要看清楚。」

6 將兩張牌慢慢地互換位置，這樣來回進行幾次。

7 請觀眾指出哪張牌是紅桃 A。觀眾很自信地指著其中一張，然而翻開一看卻是黑桃 A。

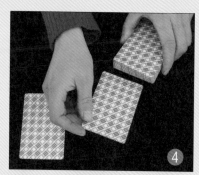

秘 密

1 這副牌中有兩張紅桃 A 和兩張黑桃 A。將牌分成兩疊，一疊的第一張是紅桃 A，第二張是黑桃 A，另一疊牌正好相反。

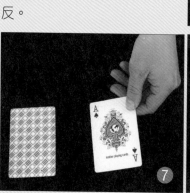

2 這個魔術運用了一個換牌手法，看起來你抽的是第一張，實際上抽的是第二張。下面將這個手法分幾步講解：首先用拇指和其餘四指握在牌疊的兩側，讓觀眾看一下位於牌面第一張的紅桃 A。

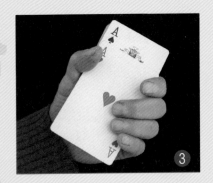

3 抽紅桃 A 時，牌面由朝前變成朝下，與此同時，用食指和拇指握住牌，其餘三指按住紅桃 A 往下抹，使紅桃 A 低於牌疊約 2 公分。另一隻手將第二張牌黑桃 A 抽出。

　　另一張牌的抽取方法同上。這樣一來，兩張牌在互換位置之前就已經變了。

提示

　　請觀眾看牌時，握牌的手要伸向觀眾，有了這個伸的動作，縮回手抽取第一張牌就顯得合理了。往下抹牌的動作要在手回縮、牌面由朝前變成朝下的同時完成，這個細微的動作在運動中很難被發現。

三十三　頑皮的皮筋

這是一個有趣的皮筋小魔術。

1 表演者把一根皮筋套在左手無名指和小指上，並對它說：「好好在家寫作業，不許亂跑。」

2 把另一根皮筋（如圖所示）套在左手的四個指頭上，對觀眾說：「我把防盜門鎖上，看它還怎麼跑。」

3 表演者左手迅速握拳。

4 左手張開，剎那間，套在無名指和小指上的皮筋已經跑到食指和中指上去了。表演者無奈地對觀眾說：

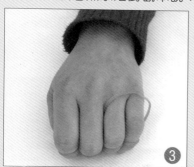

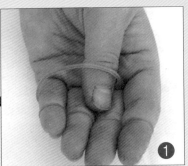

「你看看，它是不是很頑皮？」

1 將大拇指插入無名指和小指上的皮筋中。

2 將皮筋挑起。

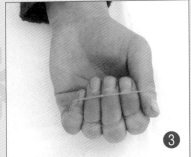

3 將挑起的皮筋套在食指、中指、無名指和小指上。

4 大拇指退出。這時張開五指，皮筋就跑到食指和中指上去了。另一根充當「防盜門」的皮筋其實並不妨礙表演，但是在感覺上增加了難度。

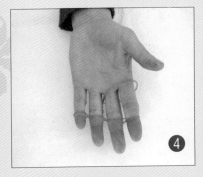

 提 示

根據同樣的方法，你還可以讓皮筋回到無名指和小指上去，不過難度稍微大一點。

三十四　橡膠麵條

你吃過橡膠麵條嗎？如果沒吃過就找根橡皮筋嘗一嘗吧，保證有嚼頭。

1　表演者雙手將一根橡皮筋拉長，用嘴咬住橡皮筋的一端。

2　像吸麵條那樣吸。

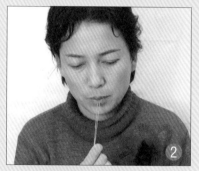

3　最後鬆開手，將橡皮筋完全吸了下去，連呼「好筋道的麵條」。

秘　密

1　將一根橡皮筋套在右手腕上。

2　左手與右手掌心相對，四個指頭從右手腕內側將皮筋拉起。

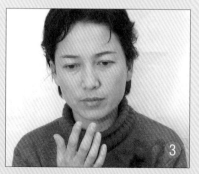

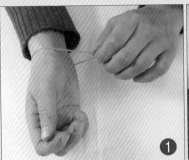

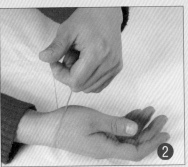

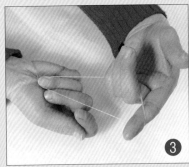

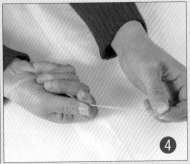

3 逆時針扭轉，撐開，橡皮筋在手掌根部呈交叉狀。右手無名指將橡皮筋交叉處按在手掌根部。

4 左手將橡皮筋拉起，右手食指和拇指捏住橡皮筋。由於橡皮筋拉得較長，觀眾以為你拉起的是整根橡皮筋。咬住橡皮筋後，嘴裡發出吸氣聲，右手往上送，使橡皮筋收縮。當橡皮筋縮到靠近嘴唇時，使勁一吸，同時鬆開右手，讓橡皮筋縮回手腕上，看起來就像吸到了嘴裡一樣。

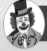 **提示**

表演給孩子們看，事後要把秘密說穿，以免他們盲目模仿，真的把橡皮筋當麵條吃。

三十五　觸覺測驗

你的食指與別人的食指緊緊地抵在一起，卻能讓一根橡皮筋越過對方的食指將它套住。如果你想與對方建立親密關系，從這個魔術開始是最合適不過了。

1 表演者伸出食指，請觀眾也出食指。兩個人的食指緊緊抵在一起。

2 將一個橡皮筋搭在兩人的食指上。

3 請觀眾閉上眼睛，食指用力抵住表演者的食指，過了一會兒，請觀眾睜開眼睛，橡皮筋已經套在了觀眾的手指上。

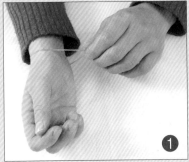

1 事先在自己的右手腕上套一根橡皮筋。

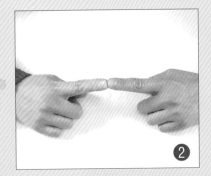

2 對方閉上眼睛之後,把搭在雙方食指上的橡皮筋拿走。

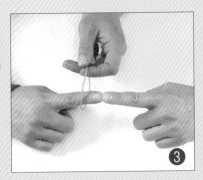

3 把手腕上的橡皮筋移到對方食指上。由於兩個人的食指緊緊相抵,對方很難感覺到這一細微的變化。

 提 示

動作要輕。拉扯手腕上的橡皮筋時不要發出聲音。

三十六　巧解繩結

在一根繩子的中間打一個結，再把繩子的兩頭繫在你的兩個手腕上。不解開手腕上的繩結，你能解開繩子中間的結嗎？先別忙著說不。看完下面的內容你會發現很簡單。

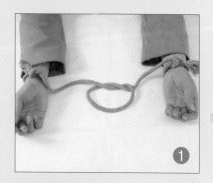

1 表演者在一根長繩的中間打一個很鬆的結，將繩子的兩頭繫在觀眾的兩個手腕上。

2 觀眾嘗試了各種辦法都無法把繩子中間的結解開。

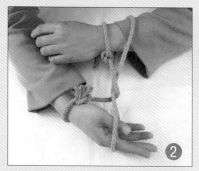

3 表演者請觀眾按同樣的方法把繩子繫在自己的手腕上。

4 表演者雙手飛快地揮舞了幾下。

5 雙手分開，那個結消失了。

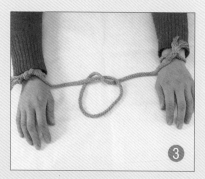

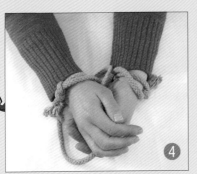

④

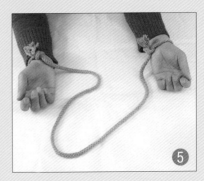

⑤

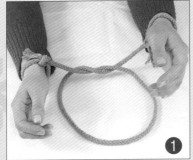

❶

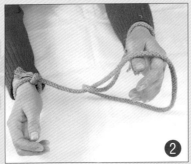

❷

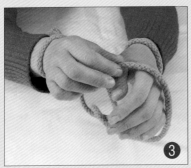

❸

秘　密

1 將中間的結拉大。

2 左手插進繩結中。

3 右手拿起繩結。

4 將繩結拿到左手腕繩圈的後面。

5 向前，從左手腕的繩圈下穿過。

6 將繩結往前拉。

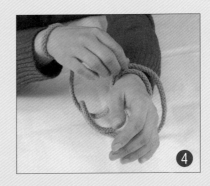

④

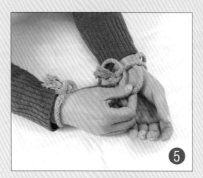 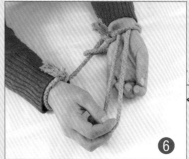

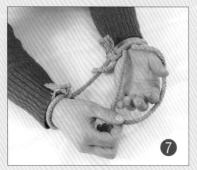 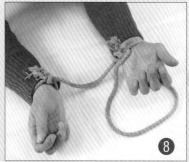

7 繼續拉，套過左掌。

8 放下繩結。

9 兩臂分開，將繩子拉出，
繩結就會消失。

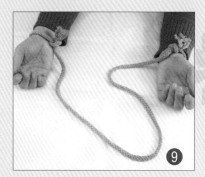

 提示

　　把這個過程反過來，你還能在繩子中間變出一個結
來。

三十七　繩子過頸

一根繩子在表演者脖子上環繞一圈，請觀眾抓住繩子的兩頭使勁一拉，繩子從脖子勒了過去，而表演者竟然安然無恙。

1 表演者將一根繩子像搭圍巾那樣搭在脖子上。

2 將繩子繞脖子一周。

3 表演者抓住兩個繩頭使勁一拉。

4 繩子竟然從脖子勒了過去，而繩頭分明還抓在觀眾手裡。

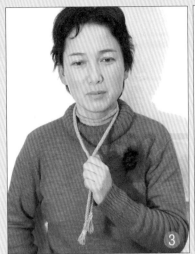

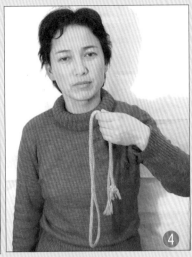

秘密

1 將繩子搭在脖子上之後，
左邊的繩子要比右邊的長出十
幾公分。右手抓住左邊的繩
子，左手抓住右邊的繩子，右
手在左手的上方。

2 右手拿起左邊的繩子向頸
部的右後方移動，左手將右邊
的繩子提起，做出向頸部左後
方繞的樣子。

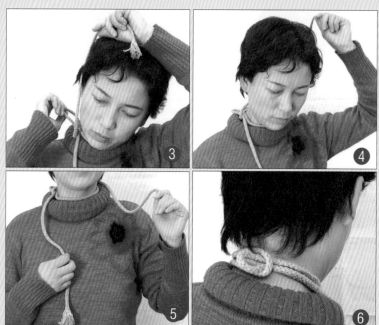

3 右手雖然在做繞的動作，但實際上只是把繩子的折彎處拿到了脖子右後方，繩頭還在身前。左手迅速改變方向，也向頸部的右後方繞去。

4 左手繼續向右後方繞，壓住右手上的繩子折彎處。右手落下。

5 左手繞過頸後，繞到左前方。

6 這時繩子看似繞頸一周，實際上是左手繩子的折彎部分壓住了右手繩子的折彎部分，一拉就會掉下來。

 提 示

繩子繞頸的動作要快，任何停滯都會招致觀眾的懷疑。

三十八　剪不斷的繩子

1　表演者拿出一根繩子。

2　把繩子對折，繩子的兩端併攏握在左手中，繩頭從虎口露出。

3　右手提起繩子中間折彎處，也放入握繩的左手中。

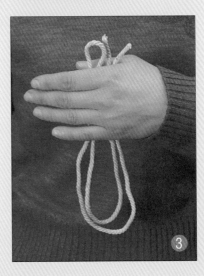

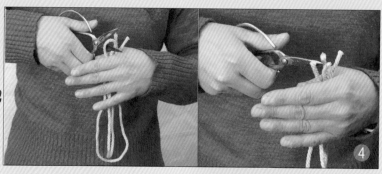

4 將繩子從中間折彎處剪斷。

5 將剪斷的繩子揉成一團，只露出一個繩頭。

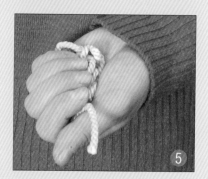

6 右手抓住這根繩頭，用力把繩子拽出來。

7 奇蹟出現了，拽出來的竟是一根完整的繩子。

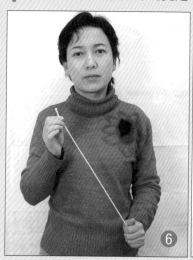

秘　密

1　左手抓住繩頭，右手讓繩子的折彎處搭在拇指和食指上，以這個姿勢往上提。

2　右手在左手的掩蓋下捏住左手虎口中靠外側的一根繩子。

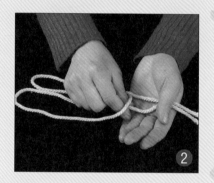

3　右手將左手虎口外側的繩子往上提，原本搭在拇指和食指上的繩圈則落入了左手心。

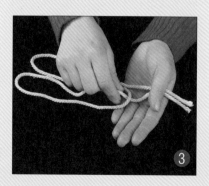

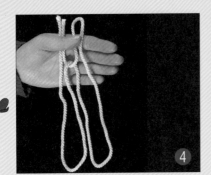

4 右手將繩子提到與繩頭等高的位置，露出來的繩圈其實是繩子末端的一小段。

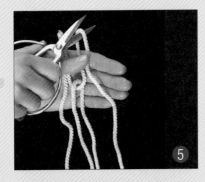

5 剪斷的也是末端的一小段。

6 右手抓住繩頭用力往外拽，剪斷的一小截繩子留在了左手中。與此同時，左手向相反的方向拽，借機把這一小段繩子扔掉。由於這時觀眾將注意力放在了拽繩子上，不會注意到你扔繩頭的細節。

提 示

表演時要留意一下周圍的環境，先看好扔繩頭的地方，最好是扔出去就找不著。

三十九　印第安巫術

你將一些菸灰放在自己的手心摩擦，然後請觀眾閉上眼睛想像這個動作。過了一會兒觀眾的手心裡竟神秘地出現了菸灰。

1 表演者請觀眾伸出一隻手，掌心朝下並握拳。

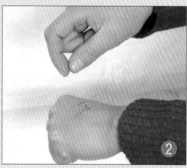

2 表演者告訴觀眾，這個魔術與菸草有關。接著開始講述菸草的歷史：「菸草原產南美洲，人類吸菸的歷史是從印第安人開始的。對印第安人來說，菸草不僅可以用於消遣，還具有某種魔力，他們相信菸草燃燒的煙霧能使人靈魂出竅，因此，菸草又是印第安巫師做法的工具。15 世紀末哥倫布發現美洲後，歐洲的水手從印第安人那裡學會了吸菸。起初，歐洲人對這些水手吞雲吐霧感到萬分驚訝，以為他們被魔鬼附體了。有些水手甚至因此被教廷處以火刑……」

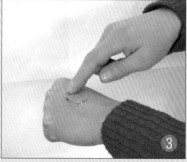

講完後，表演者從煙灰缸裡抓了一些菸灰灑自己的左手背上。

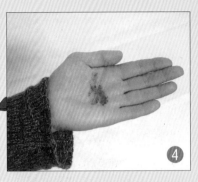

3 表演者用右手食指在自己的左手背上輕輕摩擦，並對觀眾說：「現在請你想像自己的手背上有一些菸灰，我的手指在你的手背上摩擦，那些菸灰慢慢從手背滲透到了手心。」

4 過了一會兒，請觀眾將握拳的手張開。神秘的事情發生了，觀眾的手心竟然真的出現了菸灰。

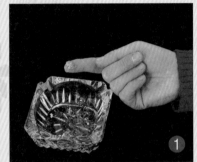

1 表演前你用中指沾一些菸灰。

2 請觀眾伸出一隻手，手心朝下。這時你用沾有菸灰的手碰一下觀眾的手心，請她把手抬高一點。這個動作足以使觀眾的手心沾上不少菸灰，由於菸灰很輕，觀眾不看自己的手心就不會發現。接著你開始講述菸草的歷史，這樣做的目的是延長時間，使觀眾忽略你曾碰過她的手這一細節。

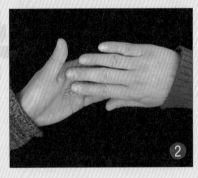

如果你正在追一個女孩，這個魔術就太有用了。

四十　香菸的幻影

一根香菸在你手中會變成兩根，其中只有一根是真的，另一根不過是它的幻影，過一會兒這個幻影還會消失。

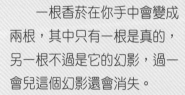

1 表演者右手夾著一支菸。

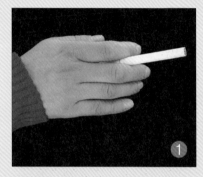

2 將香菸交到左手。

3 左手倒握拳，右手在左拳上拍打。

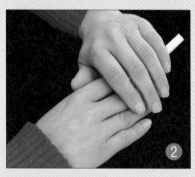

4 那支香菸自動從拳頭中升了起來。

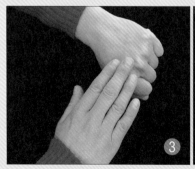

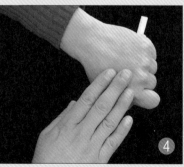

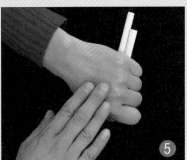

5 表演者繼續拍打。左手拳頭裡居然又冒出一支菸來。

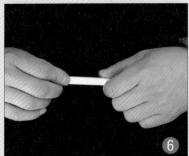

6 表演者告訴觀眾，有一根香菸是真的，另一根不過是它的幻影。說著將其中一根取下，交給觀眾檢驗真假。觀眾肯定這根菸是真的。

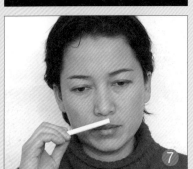

7 「那麼剩下的這根就是幻影嘍。」表演者將左拳中剩下的香菸取下來，放到鼻子下聞了聞。「果然是幻影，一點菸味都沒有。」

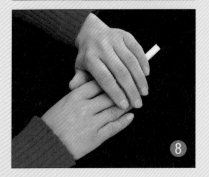

8 右手將幻影香菸交到左手中。

9 左手握拳。

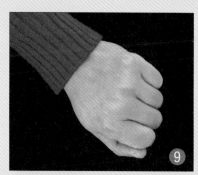

10 右手隨手從身旁拿起一張報紙蓋在左拳上。

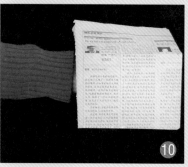

11 唸一聲「去吧！別陰魂不散了。」揭開報紙，幻影消失了。

 秘 密

1 表演者右手食指與中指夾著香菸，虎口間還藏了一根。

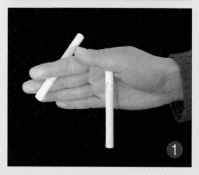

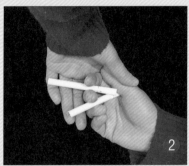

2 將香菸交到左手時，右手在左掌的遮掩下彎曲，中指和無名指將虎口間的香菸取下。

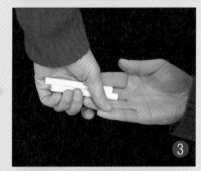

3 左手將兩根菸握住，右手從左掌後退出。

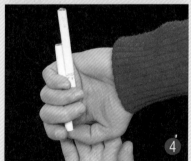

4 左手拇指依次將兩根菸頂出來，右手在左拳上拍打是為了掩蓋拇指頂的動作。

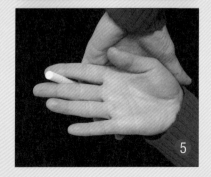

5 將一根香菸交給觀眾檢驗真假。右手食指與中指夾住另一根香菸送到左手後面。

6 左手向右手指端方向移動，做抓取香菸的動作。右手在左掌的掩蓋下，將香菸夾入虎口。

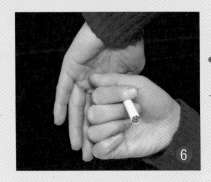

7 左手繼續做抓取動作，右手從左手後面退出。

右手拿報紙的時候，順手將香菸藏起來。

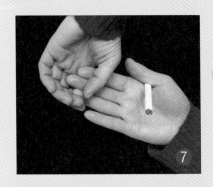

提 示

　　不一定非得用報紙蓋拳頭，你可以就地取材，毛巾、書本都可以，目的是為了把手中的香菸放到某個犄角旮兒去。

四十一　斷指再接

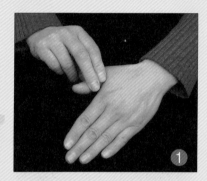

你當然不會真的把指頭弄斷，觀眾也清楚這一點，但只要你表演得逼真，他們還是會為你喝彩的。

A 拇指

1　表演者左手手背朝向觀眾，右手捏住左手拇指往外拔。

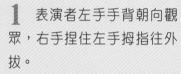

2　將左手拇指拔下一截來。

3　將拔下的指頭往回對齊，左手拇指又完好如初了。

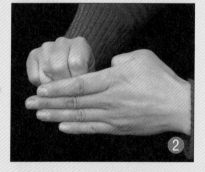

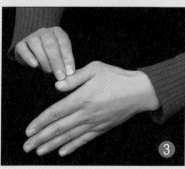

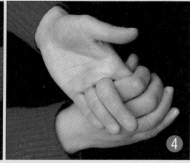

B 食指

4 左手掌心朝著觀眾，右手握住左手食指。

5 用力一拔，將食指拔掉。

6 右手往回一對，食指又接上了。

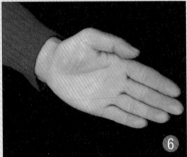

C 小指

7 左手掌心朝著觀眾，右手握住左手小指。

8 將小指拔掉。

9 將小指接上。

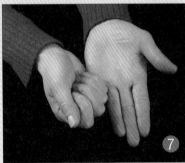

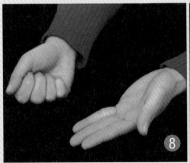

秘　密

1 拇　指

右手先捏住左手大拇指向觀眾展示一下，在拔的時候，迅速將雙手拇指第一指關節彎曲成直角並對接在一起。這個動作要在右手食指和中指的掩蓋下進行（為了便於理解，圖中將右手食指和中指拿開）。

2 食　指

拔左手食指時，右手將左手食指推到左手中指後面。右手離開後，左手食指按在中指上並保持這個姿勢。

3 小　指

拔左手小指時，右手將左手小指往上推到無名指後面。左手保持這個姿勢。

提　示

1. 左手拔右手拇指的時候，雙手假裝用力而晃動，這樣可以掩飾拇指替換的動作。

2. 方法雖然簡單，要做到逼真也不容易，最好對著鏡子練習一下，找到最佳展示角度。

四十二　潛入別人的記憶

　　人的眼睛常常會流露出一些潛意識信息，下面就是一個根據眼睛的變化來判斷內心活動的魔術，非常有趣。

　　表演者在 3 張紙上分別寫了如下內容：一個兒時的朋友、一首老歌、一次受傷的感覺。

　　請觀眾燒掉其中兩張，留下一張。觀眾留下了寫有「一個兒時的朋友」的紙條。

　　請觀眾盡量詳細地回憶與紙條上所寫事物有關的細節。最後，表演者猜出了觀眾所想的是什麼。

　　人在回憶某件事時，眼睛會出現特定的動作。

1　回憶視覺圖像時，眼睛會移向左上方。如果對方的眼睛出現這一動作，則表明他在回憶老朋友。

2 回憶聲音時，眼睛會移向左邊。如果對方的眼睛出現這一動作，則表明他在回憶一段旋律。

3 回憶觸覺時，眼睛會移向右下方。回憶傷痛時眼睛會出現這一動作。

 提 示

1. 如果對方是左撇子，眼睛運動的左右方向正好相反。

2. 觀眾在回憶時能否投入，很大程度取決於你的引導是否到位。在觀眾回憶之前，你可以給一些啟發，比如請觀眾仔細想想老朋友的臉部特徵，那首歌最好聽的一句是什麼，割傷的感覺和打針有什麼不同等等。回憶越具體，眼睛的動作就越明顯。

3. 有的人眼睛的動作持續時間很短，假如你錯過了，可以提醒他回憶得更具體一些，多想想細節，這樣他的眼睛還會出現特定的動作。

四十三　紙巾復活

這是一個頗具戲劇性效果
的魔術，其表演一波三折，妙
趣橫生，最適於營造歡樂氣
氛。這個魔術手法很簡單，你
甚至可以大大方方地在觀眾眼
皮底下「作弊」。

1 表演者抽出一張紙巾。

2 將紙巾撕成條狀。

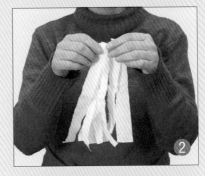

3 把撕碎的紙巾揉成一團，
放在左手中。

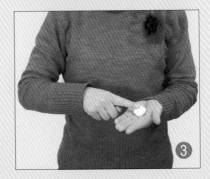

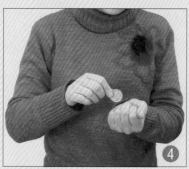

4 右手從口袋裡掏出一枚硬幣，將硬幣在左手上晃幾下，對它說：「快醒醒，看看這是什麼？」

5 雙手將紙團展開，明明已經撕碎了的紙巾竟然完好如初！表演者感嘆道：「看來金錢的魔力真是不小啊！連撕碎的紙巾見了錢都會復活。」

就在大家紛紛猜測秘密的時候，表演者主動表示要把秘密告訴大家，說完開始向觀眾演示剛才的變法。

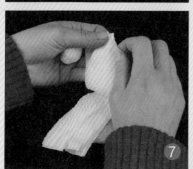

6 左手抽出一張紙巾，揉成一團，告訴觀眾這是事先藏好的一個紙團。

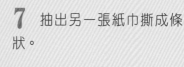

7 抽出另一張紙巾撕成條狀。

8 雙手把撕碎的紙巾捏成團。

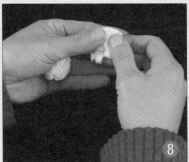

9 右手拿著碎紙團往左手中放，實際上碎紙團並沒有放進左手，而是在左手的掩蓋下將碎紙團撥回了右手。

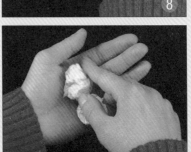
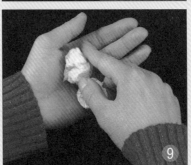

10 將硬幣在左手的紙團上晃一晃，將紙團展開，當然是完好的一張。

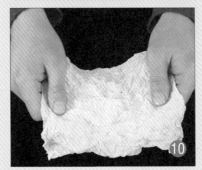

11 就在大家以為真相大白了的時候，表演者將剛才扔到地上的碎紙團撿起來，展開。怪事出現了，這個紙團居然也是好的！這時大家才明白，表演者所謂的「揭密」其實是在表演一個更為神奇的魔術。

130

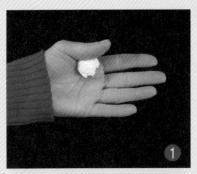

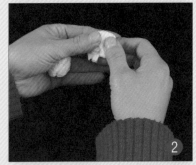

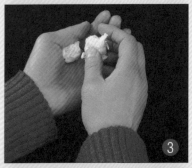

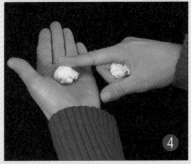

秘　密

　　這個魔術可以分成兩個部
分，首先我們來看看第一次撕
紙之後怎樣讓紙巾復活：

1 第一次撕紙表演，事先在
左手中藏一個好紙團。

2 抽出一張紙巾，撕碎後用
雙手捏成一團。

3 右手拇指和中指拿著撕碎
的紙團往左手上放。

4 右手中指彎曲，將撕碎的
紙團帶到右手掌心握住，同時
食指伸直，按住左手中的好紙
團，打開左手向觀眾交代一
下。

5 右手將撕碎的紙團帶出來
後並沒有像表演者說的那樣偷
偷扔掉，而是借掏硬幣之機放
進了口袋。

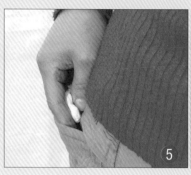

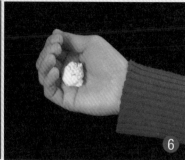

我們再來看看扔到地上的紙團是怎麼復活的：

6 第一次撕紙表演之後，大家會以為表演已經結束了，就在大家猜測秘密的時候，你在右手中偷偷藏一個好紙團。

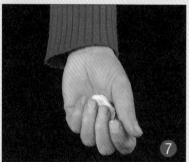

7 接下來你假裝把秘密告訴大家。用左手抽出一張紙巾，單手揉成一團並藏在左手掌心。

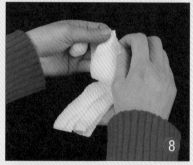

8 右手抽取一張紙巾。雙手將這張紙巾撕碎。

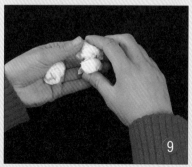

9 將撕碎的紙巾捏成一團時，暗中將右手中的好紙團和碎紙團捏在一起，使它們看上去就像一個紙團。

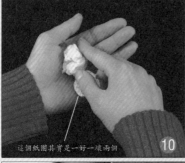

這個紙團其實是一好一壞兩個

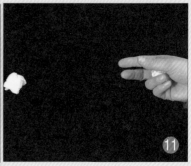

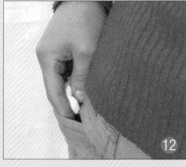

10 向觀眾演示如何將碎紙團藏進右手掌心，此時的碎紙團實際上是一好一壞兩個紙團。

11 向觀眾演示將右手中的「碎紙團」扔掉時，其實扔出去的是好紙團，碎紙團仍然留在右手中。

12 右手借掏硬幣之機，將碎紙團放進口袋。至此大功告成，左手中和地上的紙團都是完好的。

 提 示

1. 紙團藏在手中時，應以手背對著觀眾，動作要自然，不能僵硬，最好先對著鏡子演練一下。這個魔術的效果是如此神奇，為它花點時間是值得的。

2. 將一好一壞兩個紙團捏在一起時，要捏緊一點，使它們的體積和一個紙團差不多，這樣觀眾即使盯著它看也不會想到這是兩個紙團，但是你一定要記住它們的上下次序，別把碎紙團扔出去。

四十四　耳朵聽字

我們都知道字是寫給眼睛看的，與耳朵毫無關係，但現在耳朵卻能把紙團裡的字聽出來。這個魔術曾被人用來冒充特異功能，說破了其實很簡單。

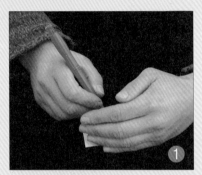

1 表演者拿出一張小紙片，請觀眾在上面寫一個字，寫的時候不要讓表演者看見。

2 請觀眾將寫了字的紙片揉成團。

3 表演者將紙團塞進耳朵。

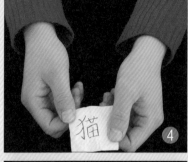

4 凝神聽了一會兒，告訴觀眾，紙片上的字是「貓」。將耳朵裡的紙團取出來，打開一看，果然是個「貓」字。

秘　密

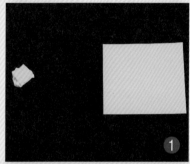

1 準備兩張同樣大小的紙片，一張給觀眾寫字，一張揉成團。

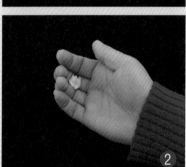

2 右手中指彎曲，夾住紙團。

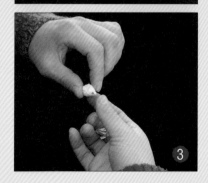

3 右手從觀眾那裡接過寫有字的紙團。

4 右手將有字的紙團往耳朵裡放的過程中，拇指和食指一鬆，有字的紙團落到手掌中。

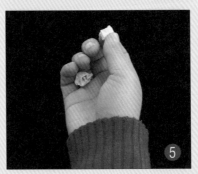

5 拇指將中指挾藏的無字紙團推到食指處，隨後塞進耳朵。

6 耳朵假裝認真聽字，這時觀眾的視線集中在你的耳朵上，你可以暗中將右手中的有字紙團展開。接下來用右手去取耳朵裡的紙團，當右手從眼前晃過時，你迅速看一眼右手中的紙片，說出紙上的內容。

右手將耳朵裡無字的紙團取下來後，雙手做展開的動作，實際上是把它藏進手中而把已經展開的紙片拿出來。

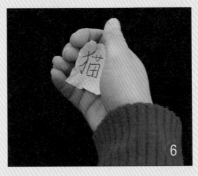

 提 示

小紙片最好小一點，厚一點，否則就不好展開了。

四十五　紙片燒後復原

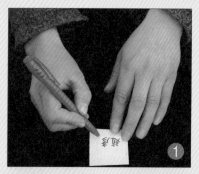

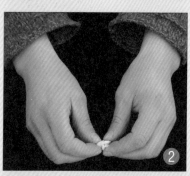

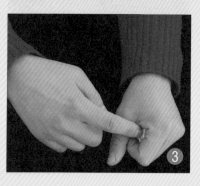

　　將一張觀眾簽名的紙片當眾燒掉，再讓它從觀眾的口袋裡復活。這個奇妙的魔術很適合在聚會時營造氣氛。

1 表演者請觀眾在一張紙片上寫下自己的名字。

2 寫好後請觀眾將字條揉成一團。

3 表演者左手握拳，右手食指將紙團捅進左拳眼中。

4 表演者捅了幾下說：「現在我要讓它消失。」打開左手，紙團並沒有消失。表演者再次握左拳，右手食指捅了一會兒，打開左手，紙團還是沒有消失。表演者很生氣，第三次捅拳眼時威脅紙團說：「這一次你再不走我就燒了你！」

打開左手一看，紙團還在。

5 表演者從口袋裡掏出打火機，將紙團燒掉並宣布這次表演失敗了。

6 過了一會兒，就在大家快要忘了這件事時，表演者對大家說：「雖然我不能把那個紙團變走，但是能把它變回來。我決定讓它復活。」表演者環顧四周，最後對在紙片上簽名的那位觀眾說：「就讓它在你的手提袋裡復活吧。」觀眾一掏手提袋，果然摸到一個紙團，展開一看，正是自己簽過名的那張。

秘 密

1 事先將一張同樣大小的紙片揉成一團，藏在左手中。用這隻手從觀眾手裡接過紙團，正所謂「越危險的地方就越安全」，你把有問題的手伸到觀眾面前接紙團，反而不容易引起懷疑。

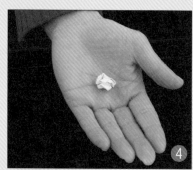

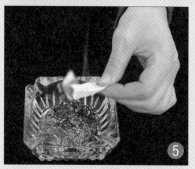

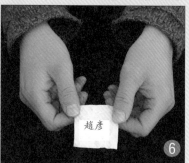

趙彦

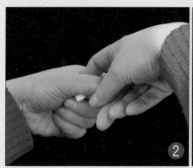

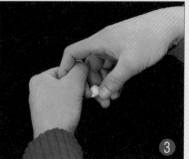

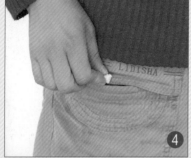

2 右手食指將觀眾簽名的紙團捅進左拳眼，在捅的過程中左手食指打開一點，右手食指將紙團從這個開口處勾出來。

3 左手中指往外一送，將紙團送入右手。

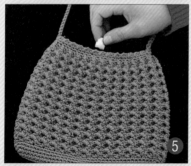

4 右手借掏打火機之機，將這個紙團放進口袋。燒掉的當然是事先藏在左手中的紙團。

5 承認自己表演失敗後，大家會以為表演結束了，因此不會再注意你的舉動。你可以找個機會把紙團塞進觀眾的手提袋裡。不用著急，一個小時以後再讓大家大吃一驚也不算晚。

 提示

紙片復活的方式可以多種多樣，比如借拍對方肩膀之機將紙片黏在其肩膀上等等，相信你能設想出更有意思的結局來。

四十六　報紙魔圈

用報紙黏一個紙圈，再把紙圈縱向剪開，一些出人意料的變化就出現了。這是一個沒有任何技巧的魔術，但是觀眾還是會為它的巧妙構思而著迷。每一個從你這裡學到這一招的人都會永遠記住你。

1 表演者拿出一個用報紙黏成的紙圈，雖然接口處有些怪怪的，但的確是一個封閉的圓圈。

2 從紙圈中間縱向剪開。

3 紙圈剪開後成了兩個紙圈。

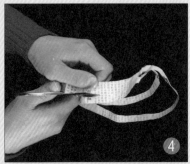

4 將其中一個紙圈縱向剪開。

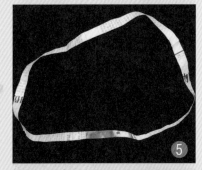

5 剪開後沒有像觀眾以為的那樣變成兩個，而是變成了一個更大的紙圈。

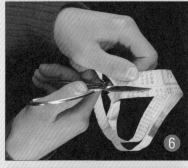

6 將另一個紙圈縱向剪開。

7 剪開後既不是一個大紙圈，也不是兩個分開的紙圈，而是兩個連在一起的紙圈。

秘 密

1 首先，從一張報紙上裁下一長條。

2 將紙條的一端從中間剪開約 5 公分，形成兩個紙頭。

3 將一個紙頭扭轉 180 度與紙條的另一端黏在一起。

4 將另一個紙頭扭轉 360 度也與紙條的另一端黏在一起，魔術紙圈就做成了。

提 示

剪開的紙圈還可以繼續剪下去，你將看到更多有趣的變化。

四十七　紙蝸牛逃跑

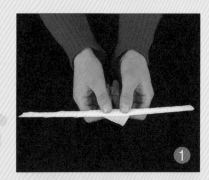

將魔術和滑稽的小故事結合起來是最有趣的，下面我們不妨用魔術手法來演繹一個趙本山式的搞笑段子。

1　表演者把一張餐巾紙捲成細條。

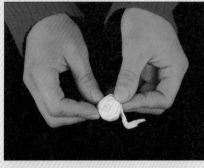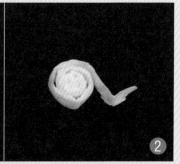

2　把這根紙條捲成蝸牛狀。

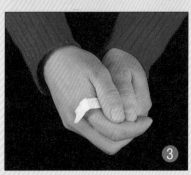

3　開始給觀眾講故事：「那天，金龜子和鼻涕蟲打架，被鼻涕蟲一把鼻涕弄髒了金色的西服。金龜子愛乾淨，打算回家換完衣服再來找鼻涕蟲算

帳。等它換了衣服出來，鼻涕蟲已經跑了。這時，恰好蝸牛從這裡經過，金龜子揪住蝸牛就打。蝸牛說，你瘋啦，我又沒惹你！金龜子說，小樣兒你以為穿上防彈衣我就不認識你了？蝸牛知道這回是秀才遇到兵，有理說不清，於是把身體一縮，想躲到殼裡去。金龜子眼疾手快，一把抓住了蝸牛的觸角。這樣，蝸牛的身體是回到了殼裡，可是頭還露在外面。」

表演者雙手握住紙蝸牛，讓紙蝸牛的頭從右手的拇指和食指之間露出來。

y

w

4 「金龜子想把蝸牛揪出來，但蝸牛死活不出。」表演者用左手指著紙蝸牛的頭，學著金龜子的腔調說：「你再不出來我要放火了！」

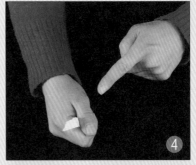

5 表演者從口袋裡掏出一個打火機，放到握拳的右手下做點火狀。

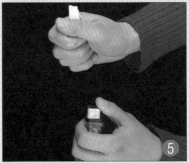

6 剛一點火，右手就打開了，手中只剩一個蝸牛頭，蝸牛的身體卻神秘失蹤了。

秘　密

1 用左手握住蝸牛的身體，右手包在左手上，右手拇指和食指捏住蝸牛的頭，這就是蝸牛縮進殼裡時的狀態。

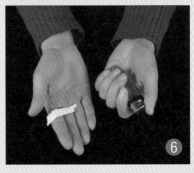

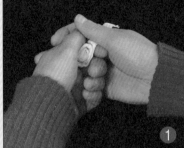

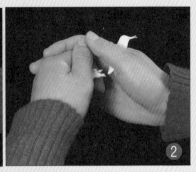

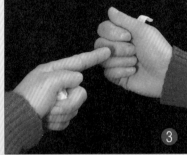

2 右手食指和拇指捏緊蝸牛的頭，左手將蝸牛頭下面的部分扯斷。

3 當你用左手指著蝸牛的頭，威脅要用火燒它時，蝸牛的身體已經被左手帶走。

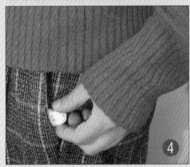

4 掏打火機時把蝸牛的身體藏進口袋。

 提 示

雙手握住蝸牛的時候就要不停地命令它出來，而且眼睛要始終注視著它的頭，這樣，觀眾會把注意力放在蝸牛的頭上，從而忽略左手的動作。

四十八　一把想像中的 鑰匙

社交小魔術

145

　　如果你帶朋友回家，到了家門口卻發現鑰匙丟了，怎麼辦？沒關係，你可以先想像一把鑰匙，然後把想像變成現實。

1 表演者伸出左手交代一下。

2 右手在空中一抓。

3 將一把想像中的鎖匙放在左手中。

4 左手握住這把想像中的鎖匙。

5 喊一聲「變」，張開左拳，把真實的鑰匙出現了。

 秘　密

1 事先將鑰匙卡在右手掌心。

2 右手往空中抓一把，此時鑰匙仍藏在掌心，由於抓的時候五指張開，觀眾不會懷疑。

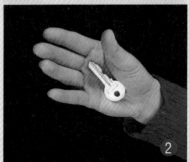

3 做一個把鑰匙扔進左手的動作。

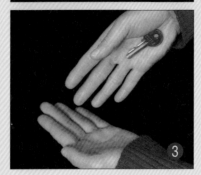

4 右手四指移到左手四指下。

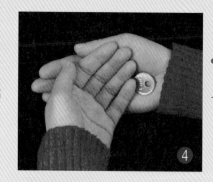

5 右手將左手四指往後輕輕一帶，使左掌合攏，同時將鑰匙放進左掌中。

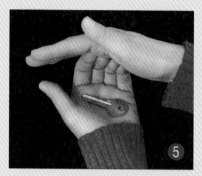

6 左手握住鑰匙後，右手離開。

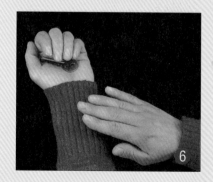

提示

右手掌心卡鑰匙需要練習一下，你卡得越穩，手指的活動餘地就越大，看上去也就越自然。

四十九　巧猜年齡和電話號碼

在網上聊天時，如果你想知道對方的年齡和電話號碼，可以和對方玩一個數字魔術，對方會在不知不覺中把這些信息透露出來。

表演者：我們來玩一個數字遊戲好嗎？你會發現最後的結果很有趣。

觀眾：好的。

表演者：請打開電腦上的計算器。……用你的電話號碼乘以2，加5，再乘50。……好了嗎？

觀眾：好了。

表演者：如果你今年的生日已經過了，加上1755，如果還沒過，加1754。

觀眾：然後呢？

表演者：再減去你出生的那一年。最後告訴我結果。

觀眾：是8768930223。這個數有什麼意義嗎？

表演者：最後兩位數是你的芳齡，23歲，剛畢業吧？嘿嘿。前面的數字是你的電話號碼，我能和你電話聯繫嗎？

 提示

一開始不要告訴對方你的意圖，否則她可能不配合，如果你說是數字遊戲，她多半不會拒絕。

五十 手帕穿透玻璃杯

　　一條塞進玻璃杯裡的手帕，你可以隔著杯子將它取出來，事後杯子和手帕都可以任觀眾檢查，不會有任何破綻。

1　表演者拿出一條手帕和一個玻璃杯。

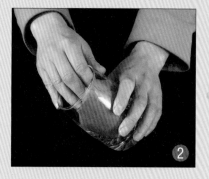

2　將手帕塞進杯子。

3　杯口蒙上一張紙，用橡皮筋把這張紙箍在杯口上。現在手帕是插翅難逃了。

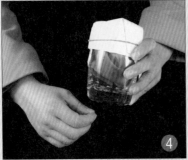

4 表演者左手拿著杯子，右手在杯底做了幾次抽取手帕的動作。

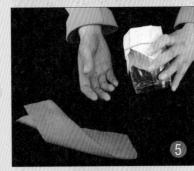

5 隔著杯底將手帕抽了出來。

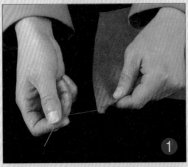

秘　密

1 將一根與手帕同色的線穿過手帕的一角。

2 在線的一端打一個結，這條手帕就有了一個「小尾巴」。

3 將手帕塞進玻璃杯，讓那根線垂在杯子外面。用橡皮筋把紙箍在杯口上後，左手拇指按住杯子外壁上的線。

4 右手捏住這根線一拉，將手帕抽出來拋到空中。

5 將手帕接住，捏住手帕角上的線結把線抽掉，再把杯子和手帕交給觀眾檢查。

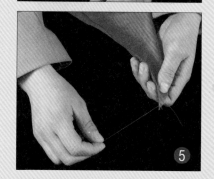

提 示

 1. 蒙杯口的紙要光滑，便於手帕抽出。

 2. 手帕不一定是絲綢，任何輕薄光滑的紡織品都可以。

五十一　酒杯消失

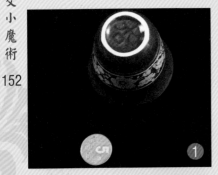

如果你和朋友們在飯店吃飯，在等待上菜的這段時間裡，你不妨給大家露一手。這個極富創意的魔術能讓你成為酒桌上的明星。

1 桌上有一枚硬幣和一個酒杯。

2 表演者拿起酒杯罩在硬幣上。

3 把一張紙巾罩在酒杯上，告訴大家杯子下面的硬幣將會消失。

4 喊一聲「走」，將酒杯挪開一看，硬幣還在那裡。看來魔法失靈了。

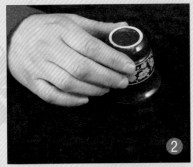

5 表演者再次將酒杯罩在硬幣上，伸出一隻手往紙巾上一拍。

6 揭開紙巾，硬幣仍然沒有消失，但令人吃驚的是酒杯卻不見了。

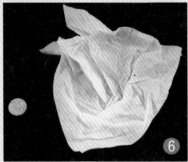

 秘 密

　　將罩著紙巾的酒杯挪到自己大腿上方，趁大家的目光都盯住硬幣的機會，手一鬆，使酒杯落到自己併攏的兩腿之間。

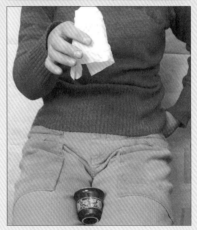

 提 示

　　1. 將紙巾移回桌面時，應保持酒杯在裡面時的形狀。

　　2. 為了接下落的酒杯，表演者的座位應靠近桌子，兩腿一定要併攏。

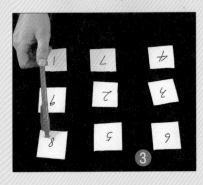

五十二　心靈感應試驗

心靈感應，通俗地說就是猜到別人心裡所想的事。你不妨借助魔術的手段猜出別人心裡所想的一個數字，別人一定會把你當成一個神秘人物。

1 表演者在 9 張紙片上從 1 到 9 各寫一個數字，將這 9 張紙片在桌上無序地擺開。

2 表演者問觀眾今年多大了，觀眾的回答是 21 歲。表演者用圓珠筆在 9 張紙片上無序地敲打幾下說：「請你在 1 到 9 之間默想一個數字，然後跟著我的敲擊聲往下默念，我敲一下，你就默念一個數字。比如你想的是 5，那麼你就跟著我的敲擊聲往下默念 6、7、8、9……，當你默念到 21 時，我將正好敲在你心裡所想的那個數字上。如果我敲

對了，你要立即喊停。」

3 試驗開始了，觀眾心裡想的是 8，他隨著表演者的敲擊聲往下默念 9、10、11……，當他默念到 21 時，表演者果然正好敲在 8 上。

前面的 11 下你可以隨意敲在任何一張紙片上，從第 12 下開始，要從 9 依次往下敲擊，也就是敲完 9 敲 8，然後敲 7、6、5、4、3、2、1。當觀眾默念到 21 時，正好敲在 8 上。

 提 示

在本例中有三個重要的數字：9、21、12。

「9」是紙片的張數，這個數目不限於 9 張，也可以是 5 張、10 張、12 張，理論上多少張都行。當然如果你只設兩三張，人家會以為你瞎貓碰到死耗子；如果張數太多，未免太麻煩。

「21」是設定的數字，你不必拘泥於 21，這個數字可以是當天的日期如 18 號，也可以是當時的鐘點如 20 點，任何一個有一定意義的數字都可以。唯一的要求是這個數字要大於紙片上最大的數字。

「12」這個數字最為關鍵，前面敲的 11 下是無規則的亂敲，從第 12 下開始，你就要從數字最大的紙片依次往下敲了。這個數字是怎麼得出來得呢？很簡單，21 減 9。同理，如果設定的數字是 18，紙片的張數是 10，那麼你就要從第 8 下開始依次敲擊紙片。

五十三　紙棍釣瓶

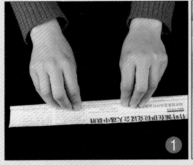

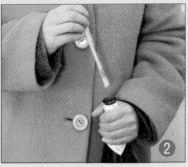

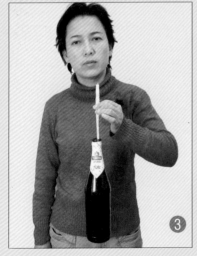

一根用報紙捲成的紙棍，一個普通的酒瓶，任人檢查，沒有任何機關，而你隨手把紙棍插入酒瓶，就能把酒瓶提起來。這一隨手的小魔術能立刻吸引酒桌上所有人的目光。

1 表演者將一張報紙捲成一根紙棍。

2 請觀眾試試能否用紙棍把酒瓶提起來。觀眾試了試，無法做到。

3 表演者接過紙棍，隨手往酒瓶裡一插，就將酒瓶吊了起來。

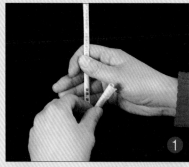

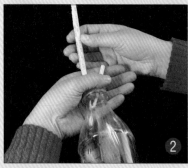

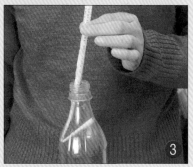

秘　密

　　為了便於理解，圖中用的是透明的塑料瓶，實際表演時應該用不透明的瓶子。

1　從觀眾手中接過紙棍，暗中將紙棍的一端對折。

2　右手在左手的掩蓋下，捏住對折處塞進瓶口。

3　插進去一段後，紙棍折過去的一端彈開卡在瓶頸處，這時將紙棍一提，瓶子就被吊起來了。

 提　示

　　吸管、細樹枝、稻草、麥秸等都可以表演。

五十四　圓珠筆飛渡

　　魔術師在眾目睽睽之下將一支圓珠筆用紙裹起來，可是突然間，圓珠筆卻跑到觀眾口袋裡去了。這個驚人的魔術能很快拉近你與陌生人之間的距離。

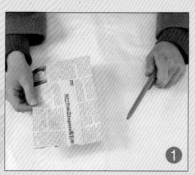

1　表演者拿出一張紙和一支圓珠筆。

2　用紙將圓珠筆捲起來，兩頭像包糖果那樣擰緊。

3　將紙管揉成一團。

4　將紙管展開，圓珠筆已經不翼而飛。

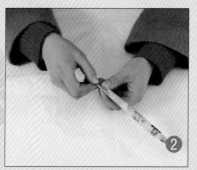

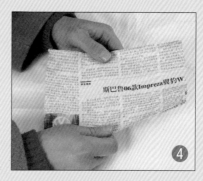

5 表演者請觀眾摸摸口袋，觀眾一摸，發現那支圓珠筆竟在自己的口袋裡。

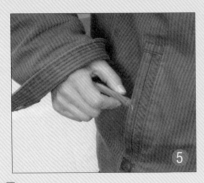

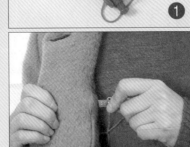

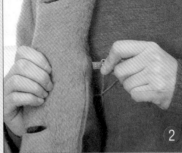

❤秘 ❤密

1 圓珠筆上連著橡皮筋，橡皮筋的一端連著一個小夾子。

2 將小夾子夾在上衣內側胸部位置，橡皮筋加圓珠筆的長度以從腋下垂到離袖口十幾公分為宜。

3 用紙包圓珠筆時，左手一鬆，圓珠筆縮到了衣袖中。

觀眾口袋裡的圓珠筆是表演前塞進去的。實踐證明，要做到這一點並不難，你有的是機會。

提示

如果真的沒有機會把圓珠筆塞進觀眾的口袋，那就放進自己的口袋吧，最後你只要把這支一模一樣的圓珠筆掏出來就行了，效果同樣驚人。

五十五　筷子變軟

只要掌握一點技巧，你就能讓一根普通的筷子在手中變軟。

1 表演者用食指和拇指捏住筷子的一端。

2 上下晃動，筷子變軟了，就像是橡膠做的。

秘　密

筷子捏得鬆一點，上下晃動時不要光動手腕，胳膊和手腕都要動，這樣在視覺上就會產生筷子變軟的效果。

提 示

筆、湯匙、小棍等等都可以如法炮製。

五十六　聽話的葡萄

一顆沉到杯底的葡萄，你只要對它唸一段咒語它就會慢慢浮上來；你停止唸咒，它又會沉下去。

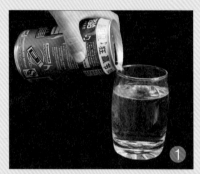

1 表演者在一個玻璃杯裡倒滿「雪碧」飲料。

2 把一顆葡萄投入杯中。

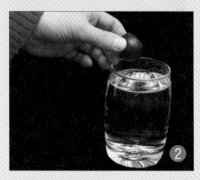

3 葡萄沉到杯底。

4 表演者將食指在杯沿上輕輕敲擊，同時嘴裡念念有詞。葡萄彷彿聽懂了表演者的召

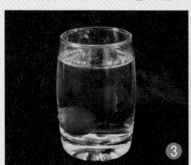

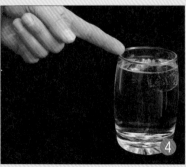

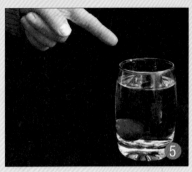

喚，竟然慢慢浮了上來。

5 當表演者停止召喚時，葡萄又會慢慢沉下去。

6 表演者喝光飲料，將葡萄取出請觀眾檢查，這的確是一顆普通的葡萄。

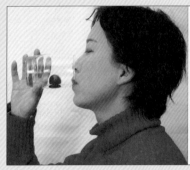

秘　密

　　葡萄沉入碳酸飲料後，過一會兒會自己浮上來，你只需配合它的運動輕敲杯沿再唸一段咒語就行了。有時候葡萄又會自己沉下去，你發現這種趨勢要及時停止召喚，讓人覺得葡萄下沉是因為魔力消失的緣故。

提　示

　　1. 飲料不一定用雪碧，任何透明的碳酸飲料都行。
　　2. 最好用易開罐飲料，由於量少，你表演完了將杯中的飲料喝光，別人想試試也沒有機會了。

五十七　手指識字

社交小魔術

163

　　魔術師的手通常都很靈敏，有的魔術師甚至能用手指辨認寫在紙上的字。只要花 3 分鐘學會這個魔術，你馬上就能躋身於「大師」之列。

1　表演者請觀眾在幾張名片的一角寫上數字序號，寫的時候不要讓表演者看到。

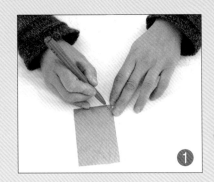

2　表演者雙手拿著名片，讓有數字的一面朝前，右手在名片上觸摸、辨認。不一會兒，表演者說出了這張名片上的數字。這樣接連摸了幾張，全都說對了。

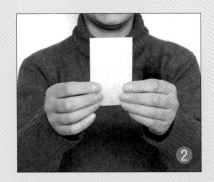

在食指和中指之間夾一個圖釘，用圖釘表面的反光折射觀眾寫在名片上的數字序號。

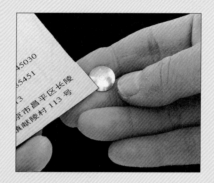

 提示

用眼角的餘光掃一下圖釘就行了，不要老是盯著它看。

五十八　雞蛋站立

　　這個小魔術最適合在餐桌上表演。你把一個雞蛋隨手往餐巾紙上一放，雞蛋就立住了。別人好奇，想試試，結果怎麼也立不起來。

1　表演者把一張餐巾紙平鋪在桌上，再將一個雞蛋放在餐巾紙上。

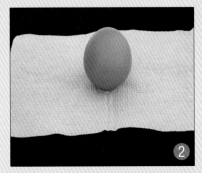

2　手離開後，雞蛋竟然立在了餐巾紙上。

3　事後表演者將餐巾紙拿起來向觀眾交代正反面，紙上沒有任何機關。

秘　密

1　先在手心放一小撮鹽。

2　表演前將鹽在餐巾紙上洒成一小堆（圖中為了便於辨認，用了很多鹽，實際表演時越少越好）。

3　把雞蛋放在鹽堆上，輕輕一壓就能立住。表演完後向觀眾交待餐巾紙的動作實際上是將鹽抖掉。

提　示

把雞蛋的一端弄濕，沾一點鹽也可以。

五十九　曲別針自動相連

　　把兩個曲別針別在鈔票的不同位置，然後一拉鈔票，曲別針就會自動連在一起。這是一個沒有秘密的魔術，因為別人在看完你的表演之後馬上就可以如法炮製。雖然沒有秘密可言，但用它在辦公室活躍一下氣氛還是不錯的。

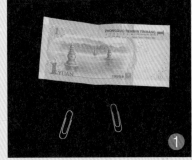

1　表演者拿出兩枚曲別針和 1 張紙幣。

2　將紙幣的一端折起來，在上面別一個曲別針。

3　將紙幣的另一端向相反的方向折過去，也用曲別針別住。

4　將紙幣拉直，曲別針自動跳了出去，有趣的是，它們已經連在了一起。

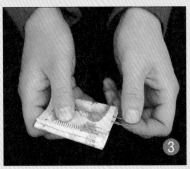

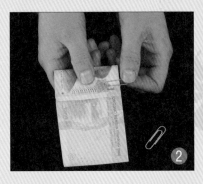

六十　吸附大法

　　這個魔術的巧妙在於先用一個容易揭穿的魔術做引子，故意讓人揭穿，當大家以為表演到此為止時，沒想到真正的表演才剛剛開始。這種戲劇性效果能夠迅速使氣氛活躍起來。

1 聚餐的時候，表演者右手拿起幾根筷子，握住。左手握在右手腕上。張開右手，筷子被吸在了右手心上。

2 有人注意到表演者的左手手指少了一根。顯然筷子是被那根手指按住了。大家要求看看表演者的手心。表演者毫不介意，他把右掌心轉向大家，果然，左手的食指按在筷子上。

3 就在大家以為真相大白了的時候，沒想到表演者又一次將筷子吸在右手上，與上次不同的是，這一次將左手拿開，筷子仍然不掉。

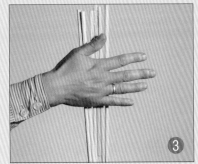

4 表演者把手一翻，手心朝下，筷子還是不掉！

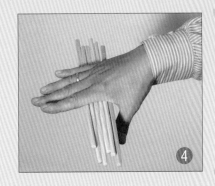

5 有人懷疑表演者手上有機關。表演者把筷子從手上拿下來，攤開雙手任他們檢查。他們把他的手翻來覆去看了個遍也沒發現任何秘密。這就怪了，大家如墜雲裡霧中。

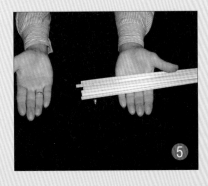

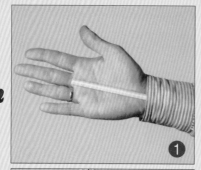

秘　密

1 表演者事先在右手衣袖中插了一根筷子。

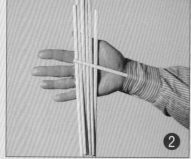

2 第二次表演時，把袖中的筷子拉出來壓住右掌心的筷子。

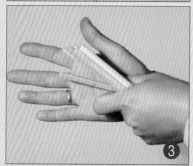

3 表演結束後，表演者把右手中的筷子交到左手，趁機把袖子裡的筷子抽出來，混進了那幾根筷子之中，沒有人會注意到那些筷子多了一根。

 提　示

　　1. 如果你的襯衫袖口不夠緊，最好戴一支手錶，筷子插在錶帶裡更容易操作。

　　2. 表演時，如果感覺筷子要掉了，那就趕緊把手心朝下。如果有人想繞過來看你的手心，你也要把手心朝下，他總不可能躺在地上去看吧！

導引養生功

1 疏筋壯骨功+VCD
定價350元

2 導引保健功+VCD
定價350元

3 頤身九段錦+VCD
定價350元

4 九九還童功+VCD
定價350元

5 舒心平血功+VCD
定價350元

6 益氣養肺功+VCD
定價350元

7 養生太極扇+VCD
定價350元

8 養生太極棒+VCD
定價350元

9 導引養生形體詩韻+VCD
定價350元

10 四十九式經絡動功+VCD
定價350元

張廣德養生著作　每冊定價 350 元

全系列為彩色圖解附教學光碟

輕鬆學武術

1 二十四式太極拳+VCD
定價250元

2 四十二式太極拳+VCD
定價250元

3 八式十六式太極拳+VCD
定價250元

4 三十二式太極劍+VCD
定價280元

5 四十二式太極劍+VCD
定價250元

彩色圖解太極武術

1 太極功夫扇
定價220元

2 武當太極劍
定價220元

3 楊式太極劍
定價220元

4 楊式太極刀
定價220元

5 二十四式太極拳+VCD
定價350元

6 三十二式太極劍+VCD
定價350元

7 四十二式太極劍+VCD
定價350元

8 四十二式太極拳+VCD
定價350元

9 楊式十六式太極劍
定價350元

10 楊氏二十八式太極拳+VCD
定價350元

11 楊式太極拳四十式+VCD
定價350元

12 陳式太極拳五十六式+VCD
定價350元

13 吳式太極拳五十六式+VCD
定價350元

14 精簡陳式太極拳八式十六式
定價220元

15 精簡吳式太極拳三十六式拳架・推手
定價220元

16 夕陽美功夫扇
定價220元

17 綜合四十八式太極拳+VCD
定價350元

18 三十二式太極拳 四段
定價220元

19 楊式三十七式太極拳+VCD
定價350元

20 楊氏五十一式太極劍+VCD
定價350元

21 嫡傳楊家太極拳精練二十八式
定價220元

太極跤

1 太極防身術

定價300元

2 擒拿術

定價280元

3 中國式摔角

定價350元

簡化太極拳

1 陳式太極拳十三式

定價200元

2 楊式太極拳十三式

定價200元

3 吳式太極拳十三式

定價200元

4 武式太極拳十三式

定價200元

5 孫式太極拳十三式

定價200元

6 趙堡太極拳十三式

定價200元

原地太極拳

1 原地綜合太極二十四式

定價220元

2 原地活步太極四十二式

定價200元

3 原地簡化太極拳二十四式

定價200元

4 原地太極拳十二式

定價200元

5 原地青少年太極拳二十二式

定價220元

6 原地兒童太極拳十捶十六式

定價180元

健康加油站

1 糖尿病預防與治療

定價200元

2 胃部機能與強健

定價180元

3 不孕症治療

定價200元

4 簡易醫學急救法

定價200元

5 肥胖健康診療

定價200元

6 肝功能健康診療

定價200元

7 高血壓健康診療

定價200元

8 高血糖值健康診療

定價200元

9 尿酸值健康診療

定價200元

10 膽固醇中性脂肪健康診療

定價200元

11 痛風劇痛消除法

定價180元

12 三溫暖健康法

定價180元

13 手・腳病理按摩

定價180元

14 B型肝炎預防與治療

定價180元

15 吃得更漂亮、健康

定價180元

16 茶使您更健康

定價180元

17 圖解常見疾病運動療法

定價180元

18 科學健身改變亞健康

定價180元

19 簡易萬病自療保健

定價220元

20 王朝秘藥媚酒

定價180元

21 立見實效保健操

定價180元

22 越吃越幸福

定價200元

23 荷爾蒙與健康

定價180元

國家圖書館出版品預行編目資料

社交小魔術 / 亞 北 主編
——初版，——臺北市，大展，2008〔民97・01〕
面；21 公分，——（休閒娛樂；36）
ISBN 978－957－468－583－7（平裝）

1.魔術

991.96 96021680

社交小魔術 ISBN 978－957－468－583－7

主　　編/亞　　北
責任編輯/張　　力
發 行 人/蔡 森 明
出 版 者/大展出版社有限公司
社　　址/台北市北投區（石牌）致遠一路2段12巷1號
電　　話/（02）28236031・28236033・28233123
傳　　眞/（02）28272069
郵政劃撥/01669551
網　　址/www.dah-jaan.com.tw
E－mail / service@dah-jaan.com.tw
登 記 證/局版臺業字第2171號
承 印 者/弼聖彩色印刷有限公司
裝　　訂/建鑫裝訂有限公司
排 版 者/弘益電腦排版有限公司
授 權 者/北京體育大學出版社
初版1刷/2008年（民97年）1月

定　價/230元

大展好書　好書大展
品嘗好書　冠群可期

大展好書　好書大展

品嘗好書　冠群可期